王忠恒 编著

装饰图案

清华大学出版社
·北京·

内 容 简 介

装饰图案是培养学生图案设计和图形表现能力的最有效的手段和方法之一,也是视觉艺术和造型艺术设计的基础。本书针对这一关键性问题,以项目训练和案例赏析的形式进行全面、系统的讲解和实战。全书共分为5章,第1章为概述,第2章为装饰图案的设计法则,第3章为装饰图案的表现方法,第4章为装饰图案的应用,第5章为优秀装饰图案作品欣赏。

本书的重点在于如何将装饰图案的技法知识应用到项目实践和社会生活中,通过均衡、变化、统一的基本原则进行花卉、动物、人物、风景的设计与表现,并对独立纹样、适合纹样、连续纹样进行表现与实践。本书是一本对社会生活多个方面具有极强参考价值的实用型书籍。

本书适合于应用型本科和高职高专院校艺术设计相关专业的学生使用,也可以作为艺术设计爱好者的参考用书。

本书封面贴有清华大学出版社防伪标签,无标签者不得销售。
版权所有,侵权必究。举报:010-62782989,beiqinquan@tup.tsinghua.edu.cn。

图书在版编目(CIP)数据

装饰图案/王忠恒编著. --北京:清华大学出版社,2022.3
ISBN 978-7-302-60253-8

Ⅰ.①装… Ⅱ.①王… Ⅲ.①装饰图案-图案设计-高等学校-教材 Ⅳ.①J525

中国版本图书馆 CIP 数据核字(2022)第 033243 号

责任编辑:张龙卿
封面设计:范春燕
责任校对:李 梅
责任印制:曹婉颖

出版发行:清华大学出版社
 网 址:http://www.tup.com.cn,http://www.wqbook.com
 地 址:北京清华大学学研大厦 A 座 邮 编:100084
 社 总 机:010-83470000 邮 购:010-62786544
 投稿与读者服务:010-62776969,c-service@tup.tsinghua.edu.cn
 质量反馈:010-62772015,zhiliang@tup.tsinghua.edu.cn
印 装 者:三河市龙大印装有限公司
经 销:全国新华书店
开 本:210mm×285mm 印 张:7.5
版 次:2022 年 3 月第 1 版 印 次:2022 年 3 月第 1 次印刷
定 价:69.00 元

产品编号:093936-01

前　言

经过多年的艺术教育教学和学生社会实践活动，作者深刻体会到，在现代社会生活的方方面面，现代设计从来都没有离开过传统文化，而代表经典艺术符号的传统图案更以其博大精深的内涵为人们所重视、所利用，传统图案与现代图形进行有机结合，更能焕发出巨大生命力。作者在教学实践中，一方面对装饰图案设计的原理、本质、方法等基础部分进行科学论证与翔实讲解，另一方面对包括企业形象设计、平面广告设计、建筑外观设计、室内设计、服装视觉设计等不同领域的图案应用进行了系统的研究，同时还站在社会学的高度对传统图案与现代艺术进行宏观把握。为不断完善和提高装饰图案造型、装饰画构图与综合材料在教学上的应用，作者结合多年的教学实践，总结出一套适合应用型本科、高职高专院校的实用的教学方法，即一切从实际出发，精讲精练，实行项目教学，通过内容翔实、图文并茂的表达形式，尽量把复杂、抽象的装饰图案原理讲得通俗易懂。

本书共分5章，第1章为概述部分，第2章讲解装饰图案的设计法则，第3章和第4章重点讲解装饰图案的表现方法和应用，第5章通过对优秀装饰案例的欣赏让读者感知装饰图案在社会生活中的广泛应用。

本书编写过程中，得到了辽宁师范大学王樱诺，沈阳师范大学于振丹、姜余、马晟瑶，沈阳职业技术学院吴蕴桐，辽宁师范高等专科学校李艳杰，东北师范大学王宏，烟台职业技术学院李达，辽宁现代服务职业技术学院付冰兵等全国众多高等艺术院校教师的大力支持，在此表示感谢。同时也特别感谢辽宁传媒学院艺术设计系的黄静、谭静文、任佳瑞、张彤、徐楠、卜庆瑶、张佳星、宛雨、金玉、郭景旭、贾超、董玉琢等同学为本书提供的优秀作品。

由于时间仓促，编者水平有限，不足之处在所难免，希望广大读者多提宝贵意见。

编　者
2022年1月

目　录

第1章　概述　1

1.1 装饰图案与装饰画1
 1.1.1 装饰图案的含义1
 1.1.2 装饰画的含义1
1.2 中外装饰图案的演变与发展2
 1.2.1 中国装饰图案的演变与发展2
 1.2.2 外国装饰图案的演变与发展7

第2章　装饰图案的设计法则　11

2.1 变化与统一11
 2.1.1 变化的含义11
 2.1.2 统一的含义11
2.2 对称与均衡11
 2.2.1 对称的含义11
 2.2.2 均衡的含义12
2.3 条理与重复12
 2.3.1 条理的含义12
 2.3.2 重复的含义12
2.4 节奏与韵律12
 2.4.1 节奏的含义12
 2.4.2 韵律的含义13
2.5 对比与调和13
 2.5.1 对比的含义13
 2.5.2 调和的含义13

第3章　装饰图案的表现方法　15

3.1 装饰纹样概述15
 3.1.1 装饰纹样的素材搜集15
 3.1.2 装饰纹样的表现方法16
3.2 单独纹样的表现方法17
 3.2.1 人物单独纹样的表现方法18
 3.2.2 动物单独纹样的表现方法18

　　　　3.2.3　花卉单独纹样的表现方法 19
　　　　3.2.4　植物单独纹样的表现方法 20
　　　　3.2.5　风景单独纹样的表现方法 20
　　3.3　适合纹样的表现方法 .. 20
　　　　3.3.1　圆形适合纹样的表现方法 21
　　　　3.3.2　方形适合纹样的表现方法 21
　　　　3.3.3　角隅适合纹样的表现方法 22
　　3.4　二方连续纹样的表现方法 23
　　　　3.4.1　散点式二方连续纹样的表现方法 24
　　　　3.4.2　直立式二方连续纹样的表现方法 24
　　　　3.4.3　倾斜式二方连续纹样的表现方法 24
　　　　3.4.4　波浪式二方连续纹样的表现方法 25
　　3.5　四方连续纹样、多级纹样的表现方法 26
　　　　3.5.1　四方连续纹样的表现方法 26
　　　　3.5.2　多级纹样的表现方法 27

第4章　装饰图案的应用　29

　　4.1　装饰图案在服饰设计中的应用 29
　　4.2　装饰图案在室内设计中的应用 32
　　4.3　装饰图案在平面设计中的应用 37
　　4.4　装饰图案在产品设计中的应用 39
　　4.5　装饰图案在家具设计中的应用 41

第5章　优秀装饰图案作品欣赏　45

　　5.1　人物、动物、花卉、风景独立纹样
　　　　欣赏 .. 45
　　5.2　方形、圆形、角隅适合纹样欣赏 59
　　5.3　二方连续纹样、四方连续纹样欣赏 98
　　5.4　多级纹样欣赏 .. 108

参考文献　114

第1章 概 述

1.1 装饰图案与装饰画

1.1.1 装饰图案的含义

从广义上说,装饰图案是一种精神和意识形态的产物(如图1-1所示),它一直是艺术家探讨和思考的设计元素。所谓装饰性、装饰风格、装饰化,都是客观存在的艺术现象,如图1-2所示。装饰不论是作为一种美术样式或艺术的一个门类,还是作为艺术实践中的一种技巧或手法,从其所发挥的社会作用和效果来看,都在人类艺术史上写下了辉煌的篇章。

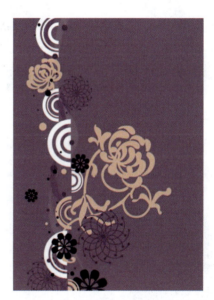

图1-2 装饰图案

狭义上的装饰图案是一种规范的、对称的、平衡的、平面的花纹样式。传统图案中,以二方连续纹样、单独纹样、角饰(角隅)纹样、适合纹样和四方连续纹样最为多见。

1.1.2 装饰画的含义

广义上的装饰画作为一种独特的艺术形式,既可以表现相对抽象的人物图案(如图1-3所示),也可以表现相对具象的花卉造型(如图1-4所示)。这种别具特色的艺术表现方法,至少可以追溯到春秋战国时期,那时其已经作为一种比较成熟的、独立的艺术形式而被广泛应用在社会生活中。而它的产生和发展也经历了几千年的时间。它的起

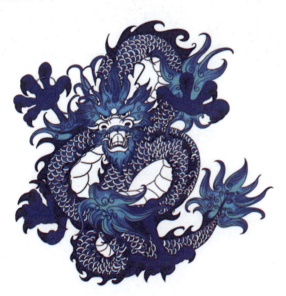

图1-1 具有象征意义的装饰图案

源既是人类对装饰的欲求,也是人类最原始的本能体现。

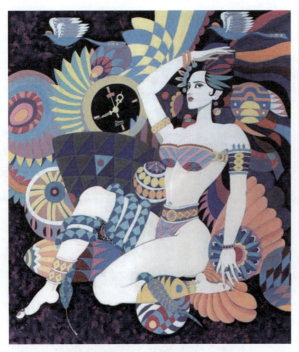

图 1-3　人物装饰画

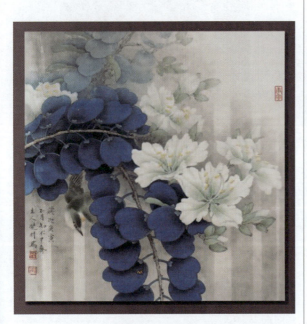

图 1-4　花卉画

狭义上的装饰画风格比较自由活泼,有现代感,有主题和故事情节,图形可以是任意的形状,可以按人们的主观意愿任意组合,可以不对称、不重复,但构成的图形一定是相对平衡的,如图 1-5 所示。

装饰画可以表现时间、地点、人物、空间、季节场景的变化,可以装饰在物品上,也可以作为独幅装饰图形装点在室内、外墙壁上。装饰画的尺寸完全根据空间而定,可大可小。它可以把发生在不同时间的事物通过巧妙的构思联系起来,使人们了解事物的发展和变化。从一定意义上讲,装饰画有壁画的含义,如图 1-6 所示。

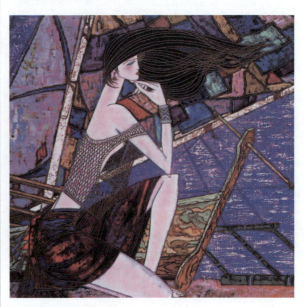

图 1-5　遥远的梦　丁绍光

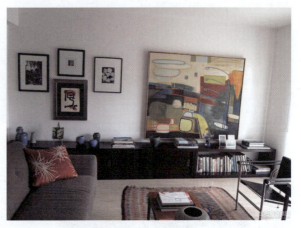

图 1-6　装饰墙画

1.2　中外装饰图案的演变与发展

1.2.1　中国装饰图案的演变与发展

1. 新石器时期的彩陶装饰图案

新石器时期的彩陶装饰纹样距今已有六七千年的历史,它分布很广,式样各异,造型完美,形象生动。原始人在原始而简陋的条件下,创造了至今仍然被人们沿用和借鉴且极具生命力的完美图形装饰,不能不使人们深入地去研究它,如图 1-7 和图 1-8 所示。

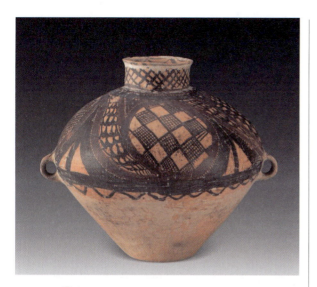

图 1-7 新石器时期彩陶上的纹样（一）

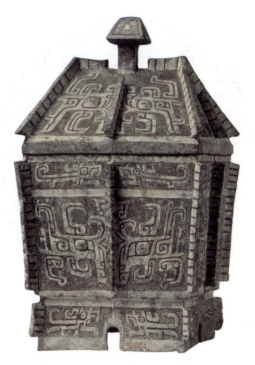

图 1-9 商周时期青铜器上的随形赋饰纹样

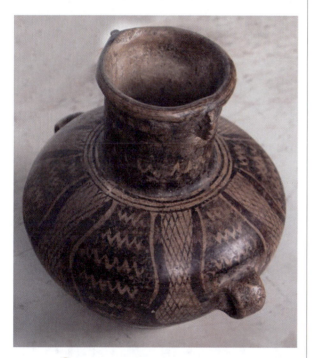

图 1-8 新石器时期彩陶上的纹样（二）

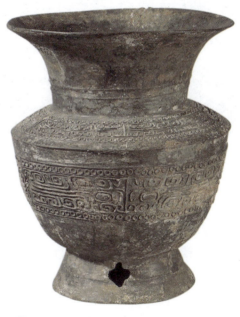

图 1-10 商周时期青铜器上变化无穷的纹样

2. 商周时期的青铜器装饰图案

商周时期青铜器的装饰图案以其独特的造型、纹样及铸造技术闻名于世。青铜器艺术在商周时期十分辉煌，它不仅在造型上厚重坚实、威严庄重（反映了这两个朝代的繁荣与强大），而且在装饰手段和艺术处理上有随形赋饰的绝妙配合，强悍的造型赋予致密的纹饰，使整个器形增加了疏密变化和节奏对比，远看造型博大精深，近看纹饰变化无穷，如图 1-9 和图 1-10 所示。在商周时期，如果没有相当高的冶炼铸造技术，是不可能制作出如此有特点的艺术品的。

3. 战国时期的装饰图案

战国是诸侯割据、纷争天下的动荡时期，也是奴隶制社会与封建社会交替的时期，连年不断的战争在某种程度上促进了经济的发展，人们的生活方式也随之逐步改变，手工业制品形成了造型实用化、图形生活化和工艺制作多样化的特点。战国时期主要有青铜器、漆器、玉器与织绣，其纹样变化丰富、美观实用，如图 1-11 和图 1-12 所示。

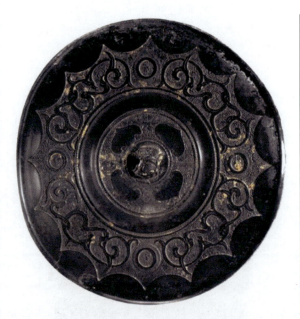

图1-11 美观实用的战国纹样

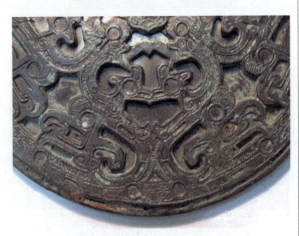

图1-12 变化丰富的战国纹样

4. 汉代的装饰图案

历代王朝中,汉代是统治时间较长的朝代,前后历经了400多年。在这之前,秦始皇统一了战乱的六国,建立了中国历史上第一个统一的封建君主王国,虽只有十几年的历史,但在中央集权的统治方式下,生产力和生产水平得到了极大的发展,对历史的发展和经济的繁荣有着重要的作用。秦代之后便是历史上强大而繁荣的汉代。汉代朝政稳定,经济发展迅速,文化艺术得到了促进和繁荣,从而推动了手工业制作及装饰工艺的进步,此时出现了画像石(见图1-13)、画像砖、织绣、瓦当等。

瓦当是中国古代绘画形式之一,特指东汉和西汉时期,用来装饰美化和庇护建筑物檐头的建筑附件。瓦当上通常刻有文字和图案,也有用汉族神话中的四方之神——朱雀、青龙、玄武、白虎作为图案的。春秋战国时期,由于五行学说盛行,这四种图案又称四象,如图1-14所示。两汉时期,四象演化为道教所信奉的神灵,故而四象也随即被称为四灵。四象在中国古代的军事上也有重要的表现。在战国时期,行军布阵就有"前朱雀后玄武,左青龙右白虎"的说法,简单地说就是一个布阵的方位图。在汉族民俗文化中,四象有祛邪、避灾、祈福的作用。

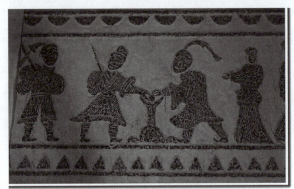

图1-13 汉代的画像石纹样

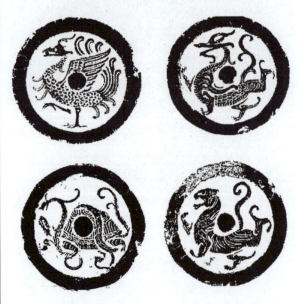

图1-14 朱雀、青龙、玄武、白虎

关于龙的传说有很多,有的说是由印度传入中国的,有的说是由中国星宿变成的。民间还有龙性淫的说法,和牛杂交时生麒麟,和猪杂交时生象。但龙在印度的地位并不高,其对应的真实动物是蟒蛇。中国在五行学说盛行的年代,慢慢地开始流传有关青龙的故事。五行家按照阴阳五行给东、南、西、北、中配上五种颜色,而东、南、西、北的每种颜

色又配上一个神兽或神灵。东为青色,配青龙;西为白色,配白虎;南为朱色,配朱雀;北为黑色,配玄武;中为黄色。

与龙相提并论的就是虎。虎为百兽之长,十分威猛。在古代传说中,虎都有降伏鬼怪的能力,所以它也变成了属阳的神兽,常常与龙一起,"云从龙,风从虎"成为降伏鬼怪的一对最佳拍档。而白虎更被人们认为是战神、杀伐之神,即白虎具有祛邪、避灾、祈丰及惩恶扬善、发财致富、喜结良缘等多种神力。而它作为四灵之一,自然也被人们认为是由星宿变成的。

朱雀又称为凤凰或玄鸟,是四灵之一。朱即赤色,像火,因此,朱雀有从火里重生的传说,和西方的不死鸟一样,故又叫火凤凰。凤凰是神鸟,是百鸟之王。古人说,雄的叫凤,雌的叫凰,后来合称凤凰。再往后,又有龙凤相配之说,故凤便成了宫廷后妃的代称。

玄武是由龟和蛇组合成的一种灵物。

5. 魏晋南北朝时期的装饰图案

汉代灭亡以后,出现了三国鼎立的战乱时期,经济发展受到了严重的阻碍,文化艺术和工艺品制作也同样受到了很大的影响,所以,这个时期留下来的手工艺品远不如汉代那么丰富,如图1-15所示。但是,魏晋南北朝时期佛教的兴起为政局的稳定、经济的复苏、艺术的形成又注入了新的活力。

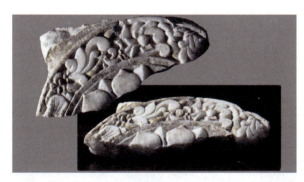

图1-15 魏晋南北朝时期装饰图案造型

6. 唐代的装饰图案

唐代是中国历史上的鼎盛时期,当时国强民富,人民安居乐业。随着与国外进行贸易和文化方面的频繁交流,工艺美术品逐渐进入市场,成为人们所需的实用品和观赏陈设品,如图1-16~图1-18所示。

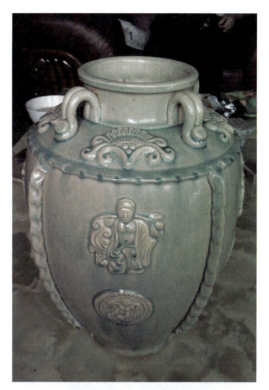

图1-16 唐代装饰图案

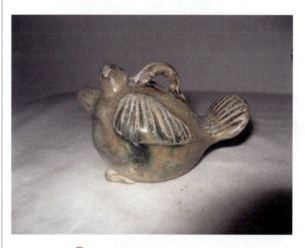

图1-17 唐代瓷器——瓷鸟水滴

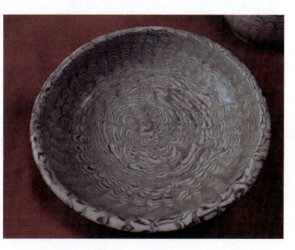

图1-18 唐代瓷碗

7. 宋元时期的装饰图案

宋元装饰艺术的特点和风格集中体现在陶瓷艺术上。这一时期是中国古代陶瓷艺术的又一高峰期,出现了钧、汝、官、哥、定五大名窑,瓷器的造型、装饰风格及制作工艺各具风采,如图1-19～图1-21所示。

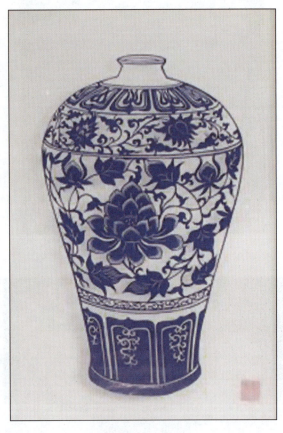

图1-19 青花瓷

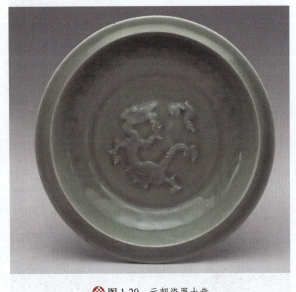

图1-20 元朝瓷器大盘

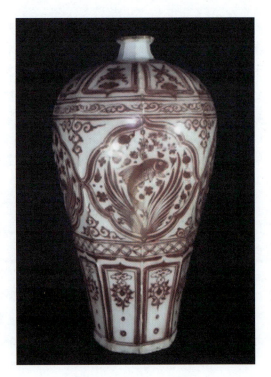

图1-21 宋元时期的瓷器

8. 明清时期的装饰图案

明、清两代已到了我国封建社会的晚期,而欧洲正值工业文明的发端之际。明清时期已有资本主义的萌芽,大规模的商品生产对工艺美术品的造型、装饰、工艺和品种的推陈出新起到直接的作用。那时与国外的交流已形成了规模,民间图案艺术得到了相应的发展,其独特风格及特点也区别于宫廷、皇族等上流社会的艺术装饰图案,基本上用作老百姓生活日用品上的装饰,偶尔也会用于陈设品,如图1-22所示。民间图案由于民族差异,以及人们的生活习惯和审美情趣不同,另外地域的材料差异和工艺手段也不同,从而形成了很鲜明的地域

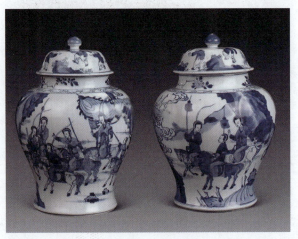

图1-22 馆藏明清工艺美术品——瓷器

特征。而朴素自然、无拘无束、自由灵活、活泼亲切的装饰风格和土生土长的乡土风格又是它们的共同特征,而且图形的内容大都反映老百姓的日常生活、历史故事、民间传说及对美好生活的向往和追求,如图1-23所示。

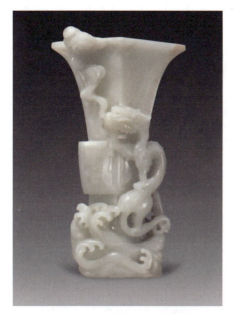

图1-23 明清时期的玉器纹样

1.2.2 外国装饰图案的演变与发展

1. 日本传统纹样

日本的传统图案是日本民族精神的积淀。日本的古代历史和中国紧密相连,文化往来非常频繁,深受中国古代文化的影响。日本造型美术的萌芽期可以上溯到公元前7000年,也就是开始制造绳文陶器的时期。

当时日本从国外进口的东西,大部分来自有世界观念和异国情调的中国唐代社会。这一时期,中国唐代社会对日本影响巨大,使日本间接吸收了丰富的国际文化,这从日本图案纹样的造型和色彩上都能看到,如图1-24所示。受中国唐代文化的影响,又通过接触印度、伊朗的文化,日本第一次进入了文化全面昌盛的时期。日本派遣唐使及往中国派留学生,在文化以及美术繁荣方面起到了极大的推动作用。日本人民面对外来文化,通过吸收和变更,一直不断地创造新文化并促进其成长。

虽然现在日本的装饰图案仍会因渊源不同而具有不同的色彩,但大部分装饰图案经历了去粗存精和加工优化的过程后,已经具有了独特的个性特征。从日本纹样的表现手法和体现的精神特征来看,在吸收中国绘画表现特征的基础上,加上近代受西方绘画的影响,已经逐渐形成了日本民族特有的细腻、优美、纤巧的画风,如图1-25和图1-26所示。图案的基本构成要素为线、色彩和构图。日本传统图案给人的感觉是纤细和优美,一如日本传统的歌舞伎。日本的装饰图案类似浮世绘的版画风格,采用大面积的单色和平面的构图,时间和空间应用散点透视,这与中国画的散点透视有一脉相承的特点。日本的传统图案经过历史的发展,产生了其独有的标志性特征。

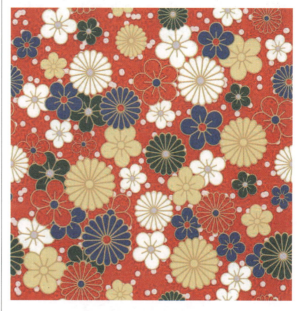

图1-24 日本花卉装饰纹样

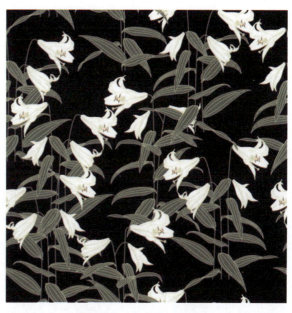

图1-25 日本风景装饰纹样

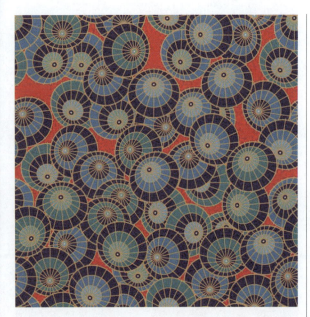

图1-26 日本装饰图案

2. 古埃及纹样

埃及位于非洲的北部及撒哈拉沙漠以东。与许多古老文明一样,埃及文明由一条大河——尼罗河所孕育。尼罗河三角洲平坦无际,称为下埃及。尼罗河河谷中,悬崖峭壁举目可见,之外就是沙漠,称为上埃及。由于自然环境不同,上、下埃及发展出不同的文化与信仰。因此,自古以来埃及人和邻近民族都称埃及为"两地",而尼罗河是两地之间联系的要道,也是维持埃及文明整体性的命脉。

古埃及以农耕为主,相信神明和来世,建造了相当多的神殿和王坟墓室。建筑为石材构造,历经千年,很多建筑现在已经成为埃及古老文明的地标。在所有人类文明中,到今天为止人们所知道的最早的植物题材描绘,就是古埃及王国时期的莲纹。

当中国的文明还在新石器晚期的抽象几何线条中徘徊时,古埃及的壁画上、陶罐上已经出现了明晰的动植物图形,如图1-27所示。所有的古埃及艺术都有显著的象征性特点,早期的植物如莲花图形应该是取材于尼罗河中生长的白睡莲。尼罗河孕育了古埃及文明,也孕育了一朵朵漂浮于河畔与大河中的睡莲。以睡莲为国花的埃及,将睡莲的开合视为不可思议的生命力,如图1-28所示。统治尼罗河上下游的古埃及帝国,期望生命的不朽,因此将肉身制成木乃伊,幻想生命可以"如睡莲般开合",因此睡莲常被用在葬礼上,祈祝死者只是如睡莲般暂时闭合,仍有复活希望。古埃及神话中的太阳神也是从莲花中诞生的。莲花装饰风格在古埃及几千年的历史演变中变化并不大,究其原因也和埃及的艺术观念有关,即"永恒"。陵墓、木乃伊、庙宇、建筑形式都追求永恒,古埃及人认为莲花具有永恒、光明的意义,被寄予了精神象征。造型几千年来都没有多大变化,也切合了"永恒"的主题。

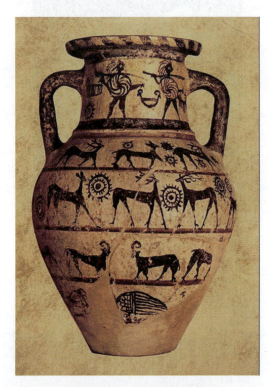

图1-27 陶罐上的动物纹样

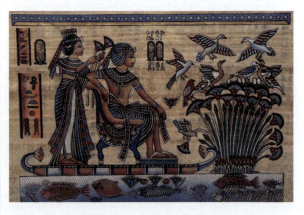

图1-28 古埃及的睡莲纹样

3. 古波斯纹样

波斯兴起于伊朗高原西南部,靠近波斯湾。公元前9世纪时,波斯人还处在游牧部落阶段,直到公元前322年被亚历山大大帝征服。对于外来文化,波斯人采取了兼容并蓄的态度,形成了丰富多样且更为壮丽宏大的艺术风格。古代两河流域民族

众多，在漫长的历史岁月中，他们相互竞争、相互促进，共同创造了辉煌的美索不达米亚艺术，使其成为人类文明史上的重要篇章。虽然自此以后古老的东方文明逐渐走下坡路，但美索不达米亚文明的丰富遗产却为希腊、罗马社会及东方各国继承。伊朗高原地处丝绸之路，古代波斯织毯工艺十分兴盛。在萨珊王朝时期，其织毯甚至成为比银器更具有世界性的高档工艺品。织毯的装饰内容大都为圣树、鲜花及各类动物，色彩艳丽，纹饰繁杂，具有享乐主义风格，如图1-29所示。

图1-30和图1-31所示）都有着严格的数学的美感，对于对称、比例等形式法则也是严格按照古希腊数学法则进行表现。所以无论是爱奥尼式的卷涡装饰，还是科林斯式的莨苕叶装饰，都配合着整体建筑的典雅与严谨，体现出单纯的高贵、肃穆而伟大的古典风范。

图1-30 卷涡装饰纹样

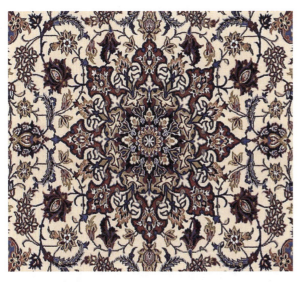

图1-29 织毯装饰上的古波斯纹样

4. 古希腊纹样

古希腊的地理位置十分优越，它处于地中海东端、爱琴海北岸、巴尔干半岛南端，这里自然风光美丽，气候宜人，交通方便，各国能通过海上或陆地顺利到达此地交流各种物质和精神产品，这种交流会给一个民族带来许多新的物质和精神财富。另外，这里距离文明古国埃及和两河流域也并不遥远，当上述两地的美术衰退、分化、外溢之时，首先受益的便是古希腊。古希腊的地理特点是土地贫瘠，不适于种植粮食，但气候宜人，适于花草树木的生长，所以古希腊的装饰多以人物和植物为主题，植物纹理有莨苕纹、棕榈纹和莲纹。古希腊奴隶社会的历史是以城邦为核心的历史，城邦国家的奴隶主民主政体为文化的发展提供了有利的条件。城邦国家要求公民具有强健的体格和完美的心灵，这成为艺术创造的理想形象。古希腊的装饰艺术在形式上有着极强的形式美感，每一根卷涡纹样的曲线（如

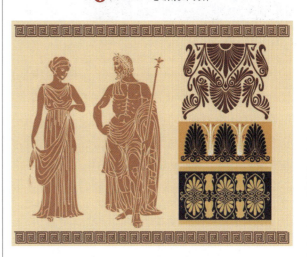

图1-31 精美的卷涡纹样

5. 古美洲纹样

提起美洲，欧洲人习惯称为"新大陆"。其实，早在哥伦布发现美洲之前，当地的印第安人在此已经生活和劳动了数万年时间，他们先后创造了举世闻名的玛雅文明、阿兹特克文明和印加文明。大约在公元前1500年，在中美洲的危地马拉和尤卡坦半岛，出现了印第安人最古老的文明——玛雅文

明。玛雅人尚未进入铁器时代时,生产工具仅为木器和石器。玛雅人是出色的农艺家,他们培育了许多作物。为发展农业生产,经过长期摸索,他们制定了太阳历。他们还创造了自己的象形文字,在建筑方面也达到了很高的水平。如图1-32和图1-33所示为体现玛雅文明的纹样。

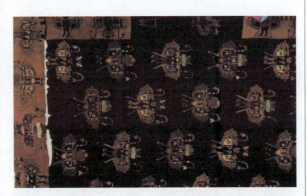

图1-32　体现玛雅文明的纹样（1）

图1-33　体现玛雅文明的纹样（2）

任何宗教性质的符号只要具有了艺术的特征,就会随着时间的推移成为主要的装饰性的纹样。地中海的莲花纹出现得很早,莲花作为象征纹样流行于古埃及,几千年没有太大的变化,但在后来的希腊人那里却得到了极大的发挥和运用。希腊人凭借无与伦比的艺术感觉将莲花纹发展为复杂严谨的装饰形式。随着丝绸之路上的频繁交流,成熟极早的希腊植物装饰纹样开始频繁地出现在通往东方的广袤大地上。这些发展成熟、风格优美的希腊装饰纹样很快被许多民族接受,并创造出了他们自己的风格。

总之,无论是古代哪个国家和地区的装饰纹样,都为人们今天的设计提供了取之不尽、用之不竭的参考和借鉴的资料源泉。人们通过认真研究和继承传统图案的设计理念和精华,同时开发现代设计潜能,从而设计出既具有时代美感又具有传统文化内涵的划时代纹样,用来装点现代人们的生活。

思考与训练题

1. 战国时期的装饰图案主要应用在什么地方?

2. 明清时期的民间装饰图案与宫廷、皇族装饰图案的风格及特点有什么区别?

3. 简述外国装饰图案的发展与演变历程。

4. 学习装饰图案的意义是什么?

5. 在卡纸上完成汉代四神纹瓦当的创作。

要求:

（1）在25cm×25cm的白纸板上完成,须使用绘图及相关工具。

（2）根据个人的审美和理解精心绘制。

（3）视觉感良好,有传统风格及特征。

训练目的:

检验学生对传统装饰图案的理解和动手实践能力。

第2章　装饰图案的设计法则

2.1　变化与统一

2.1.1　变化的含义

变化是指图案的各个组成部分的差异。图案不论大小,都包括内容的主次、构图的虚实聚散、形体的大小方圆、线条的长短粗细、色彩的明暗冷暖等各种矛盾关系,如图2-1所示。这些矛盾关系可以使图案生动活泼,有动感,但处理不好又易杂乱。

图2-1　体现大小方圆、线条长短粗细变化的图案

2.1.2　统一的含义

统一是指图案的各个组成部分的内在联系。用统一的手法把它们有机地组织起来,形成既丰富又有规律,从整体到局部多样统一的效果。统一中求变化,在变化中求统一,使图案的各个组成部分形成既有区别又有内在联系和变化的统一体,如图2-2所示。

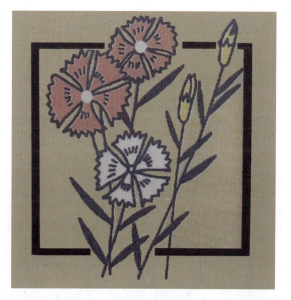

图2-2　体现从整体到局部多样统一效果的图案

2.2　对称与均衡

2.2.1　对称的含义

对称是指假设有一条中心线或中心点,在其左右、上下或周围配置同形、同量、同色的纹样所组成的图案。在自然形象中,到处都可以发现对称的形式,如人们自身的五官和形体,以及植物对称生长的叶子(如图2-3所示)、蝴蝶的翅膀等,都是左右对称的典型图案。从心理学角度来看,对称满足了人们生理和心理上对于平衡的要求。对称是原始艺术和一切装饰艺术普遍采用的表现形式,对称形式构成的图案具有重心稳定和静止庄

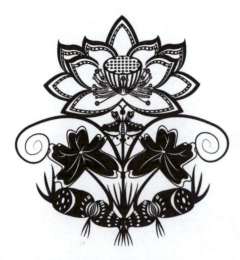

图 2-3 荷花的对称图形

断运动和发展的,这种运动和发展在条理与反复的规律中进行,如植物花卉的枝叶生长规律、花形生长的结构,飞禽羽毛、鱼类鳞片的生长排列(如图 2-5 所示),都呈现出条理与反复这一规律。

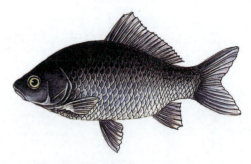

图 2-5 鱼类鳞片的生长条理

重、整齐的美感。

2.2.2 均衡的含义

中轴线或中心点上下、左右的纹样等量不等形,即分量相同,但纹样和色彩不同,依靠中轴线或中心点保持力的平衡。在图案设计中,这种构图生动、活泼,富于变化,有动的感觉,具有变化美,如图 2-4 所示。

2.3.2 重复的含义

重复即无限反复地出现一个图形,图案中的连续性构图最能说明这一特点。连续性的构图是装饰图案中的一种组织形式,它是将一个基本单位纹样做上下、左右或向四方重复地连续排列而成的纹样。图案纹样有规律地排列,或者有条理地重叠交叉组合,可以使其具有淳厚质朴的特点,如图 2-6 所示。

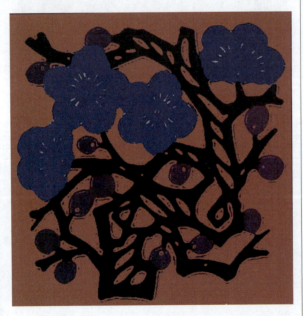

图 2-4 上下、左右的纹样等量不等形的均衡图案

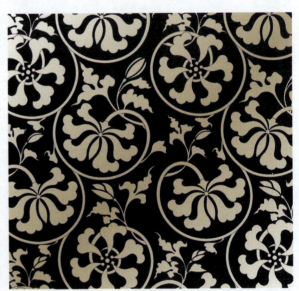

图 2-6 上下、左右或向四方重复地连续排列而成的纹样

2.3 条理与重复

2.3.1 条理的含义

条理是"有条不紊"。自然界的物象都是在不

2.4 节奏与韵律

2.4.1 节奏的含义

节奏是规律性地重复。节奏在音乐中被定义为

"互相连接的音,所经时间的秩序",在造型艺术中则被认为是反复出现的形态和构造。在图案中将图形按照等距格式反复排列,做空间位置的伸展,如连续的线、断续的面等就会产生节奏,如图2-7所示。

图2-7 图形按照等距格式反复排列就会形成具有一定节奏感的图案

2.4.2 韵律的含义

韵律是节奏的变化形式,它变节奏的等距间隔为几何级数的变化间隔,赋予重复的音节或图形以强弱起伏、抑扬顿挫的规律变化,从而产生优美的律动感。

节奏与韵律往往互相依存、互为因果,韵律是在节奏基础上的丰富,节奏是在韵律基础上的发展。一般认为节奏带有一定程度的机械美,而韵律又在节奏变化中产生无穷的情趣,如植物枝叶的对生、轮生、互生。如图2-8所示,景物由大到小、由疏到密地排列,不仅体现了节奏变化的伸展,也是韵律关系在物象变化中的升华。

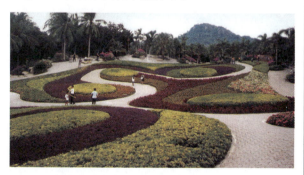

图2-8 景物由大到小、由疏到密地排列,体现了节奏变化的伸展、韵律关系升华的变化等自然物象

2.5 对比与调和

对比与调和是相对而言的,没有调和就没有对比,它们是一对不可分割的矛盾统一体,也是取得图案设计统一变化的重要手段。

2.5.1 对比的含义

对比是指在质或量方面产生区别和差异的各种形式要素的相对比较。图案设计中常采用各种对比方法,这些对比方法一般是指形、线、色的对比(如图2-9所示),或质、量的对比,或刚、柔的对比等。各元素在对比中相辅相成,互相依托,使图案活泼生动,而又不失完整。

图2-9 形、线、色对比装饰图案

2.5.2 调和的含义

调和就是适合,即构成美的对象在部分之间不是分离和排斥,而是统一、和谐,被赋予了有秩序的状态。

调和强调统一,并适当减弱形、线、色等图案要素间的差距,如同类色与邻近色配合具有和谐、宁静的效果,给人一种协调感,如图2-10所示。

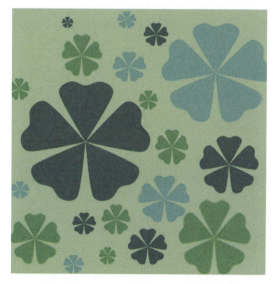

图2-10 同类色与邻近色配合可形成具有和谐宁静效果的调和图案

思考与训练题

1. 装饰图案有哪些设计法则?
2. 对比与调和的关系是怎样的?
3. 简述对称与均衡的区别。
4. 如何处理条理与重复的密切关系?
5. 学习设计法则的意义是什么?
6. 在25cm×25cm的白纸板上创作节奏与韵律的装饰图案。

要求:

(1) 根据个人的审美和理解精心绘制。

(2) 有一定的韵律美和均衡美。

训练目的:

检验学生对设计法则的理解和动手实践能力。

第3章 装饰图案的表现方法

3.1 装饰纹样概述

3.1.1 装饰纹样的素材搜集

1. 装饰图案的写生与变化方法

装饰图案的写生常采用线描方法。线描类似于中国画的白描，是用简练的线条勾画出物象的轮廓结构和肌理特征。线描工具主要有钢笔、铅笔和毛笔。进行线描创作应注意用线要有轻重缓急、刚柔顿挫等变化，力求行笔有力、线条顺畅，既尊重物象的造型特征，又有装饰图案特点。线描采用的方法主要有简化法、夸张法、添加法、巧合法、几何法、拟人法等。但无论如何变化，物象总体特征不能变，也就是要具有一定的识别性。创作的主要题材包括人物、动物、花卉、风景，如图3-1和图3-2所示。

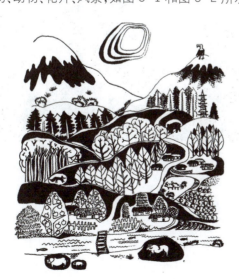

图3-1 山水装饰图案的写生与变化

图3-2 植物装饰图案的写生与变化

2. 装饰图案摄影素材的搜集

利用摄影器材完成装饰图案素材的搜集同样是十分重要的方法之一。用摄影器材可以把人们看到的最美景物完整地记录下来，弥补写生中难以记录的内容，再通过加工和结合写生中的各种手法完成装饰图案的设计，这是比较简单且实用可行的好方法。现代社会是信息时代，每个人的手机几乎都有照相功能，其像素完全可以作为装饰图案绘制的参考资料，通过这些资料可以很方便地运用装饰图案的设计手法、变化规律完成人们需要的装饰作品；也可以发挥自己的想象力或按照实际需要，根据摄影照片绘制出自己喜欢的造型和色彩，如图3-3和图3-4所示。

3. 装饰图案的其他搜集方法

除了写生、摄影外，图书也是进行装饰图案素材搜集最快捷的方法之一。图书馆里的书籍琳琅满目、品种繁多，有关装饰图案的书籍也非常多，如图3-5所示。另外，绘画、摄影、工业、服装、环艺、雕塑等方面的书也能为装饰图案的绘制提供极具参考价值

的帮助。同时,绘画作品、民间美术、民俗文化、工艺品、计算机辅助作品等都为装饰图案提供了取之不尽、用之不竭的素材,如图3-6和图3-7所示。

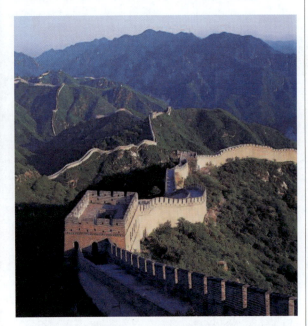

图3-3 长城摄影作品

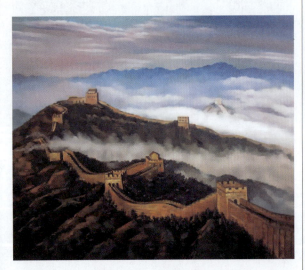

图3-4 长城绘画作品

图3-5 图书馆里琳琅满目、品种繁多的装饰图案参考书籍

图 3-5(续)

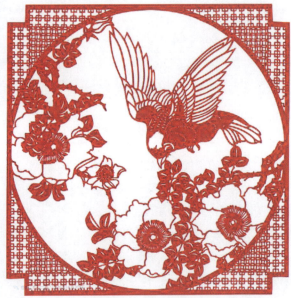

图3-6 民间剪纸艺术作品

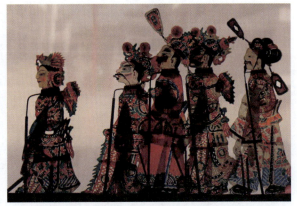

图3-7 民间皮影艺术作品

3.1.2 装饰纹样的表现方法

装饰图案可以分为黑白和彩色两种基本表现方法。

1. 黑白表现法

黑白表现法主要运用针管笔、毛笔、铅笔等，其原理离不开点、线、面，黑、白、灰，疏密，大小，对比，聚散等构图和造型的基本规律。用黑白色进行表现的主要特点是：黑白对比相对强烈，甚至有版画的效果，这样的对比关系可以使画面具有极强的视觉冲击力和极大的感染力，如图3-8所示。

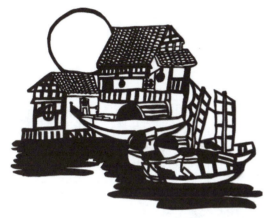

图3-8 黑白装饰图案

2. 彩色表现法

彩色表现法的类别主要有水粉、水彩、油画、彩铅等，表现方法具体为平涂、干画法、湿画法、勾线法、彩铅法、拓印法、剪贴法、肌理、镶嵌、刮、喷、染、印、计算机绘制等，如图3-9和图3-10所示。表现方法同样遵循黑白表现原理。

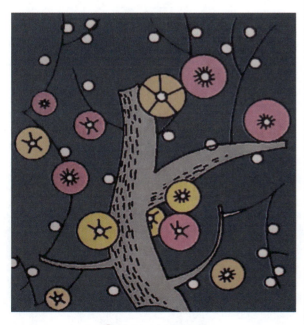

图3-9 水粉平涂画

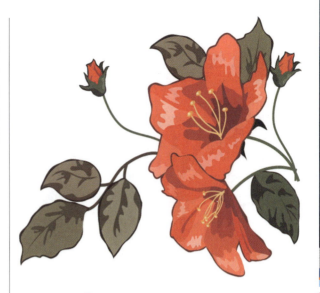

图3-10 用计算机绘制的彩色画

3.2 单独纹样的表现方法

单独纹样就是不与周围发生直接联系，且可以独立存在和使用的纹样。单独纹样有均齐式和均衡式两种。

以花卉和植物为例，均齐式是以中轴线和中心点为依据，在固定的中轴线和中心点的上下、左右或多方面配置相应的同形同量纹样的形式，如图3-11和图3-12所示。

均衡式是不受轴线制约，自由地进行构图表现物象的动态形式，如图3-13和图3-14所示。

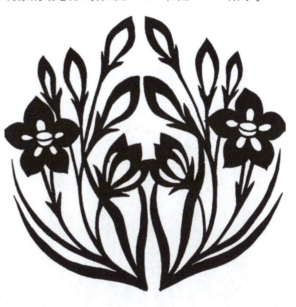

图3-11 均齐式（一）

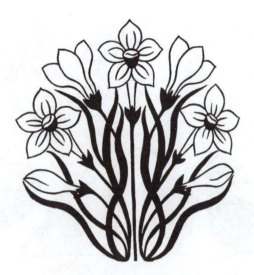

🔴 图3-12 均齐式（二）

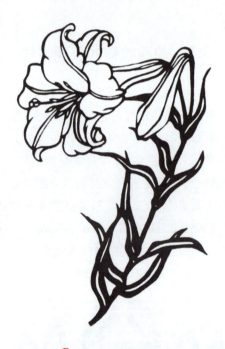

🔴 图3-13 均衡式（一）

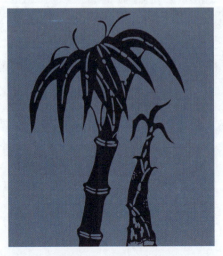

🔴 图3-14 均衡式（二）

3.2.1 人物单独纹样的表现方法

人物单独纹样的表现方法是按照装饰图案的表现原则，在人物写生的基础上，尊重原形特征并做适当的夸张处理，再运用简化、变形、抽象、结构、添加、删减、夸张、黑白剪影等手法，使具象的人物变得抽象但仍不失人物的基本造型特征，并具有一定的装饰性。图3-15主要采用局部夸张法，人物的头很小，头发用飘逸的单一线条来表现；图3-16表现的是戏曲人物造型，用黑白版画效果突出人物的造型特征。

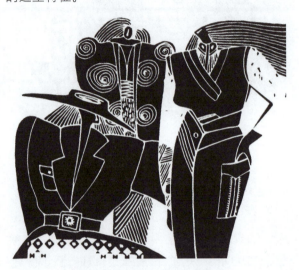

🔴 图3-15 夸张地概括了人物变化

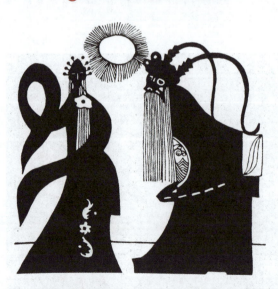

🔴 图3-16 黑白剪影人物的变化

3.2.2 动物单独纹样的表现方法

动物单独纹样的表现方法与人物的表现方法大同小异。大同就是采用简化、变形、抽象、结构、

添加、删减等基本变化手法对动物进行造型上的艺术处理；小异就是加上拟人手法使动物具有人性化特征，再加上动物的基本属性，如与人物造型的结构差异，完成动物的装饰和变化。图3-17用相对写实的黑白表现手法与图3-18形成对比；图3-18主要用传统装饰纹样对动物身体进行装饰，起到了美化和装饰的作用，从而达到了装饰与设计的目的。

3.2.3 花卉单独纹样的表现方法

图案源于自然而又不同于自然，由自然形象变为装饰形象的过程就是图案的变化过程。自然界的花卉虽然美丽，但仍不能满足人们对美的追求，人们的生活需要对更加理想、更加超自然的艺术形象进行美化。图3-19为平涂法加色彩渐变完成的花卉装饰图案；图3-20则采用添加法对花卉进行美化和装饰，更能体现出装饰性和艺术性。

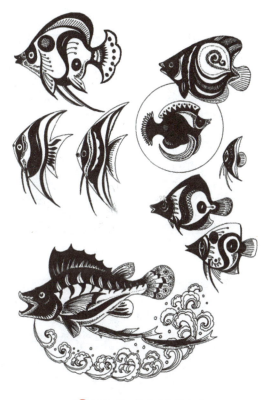

图3-17 写实动物的变化

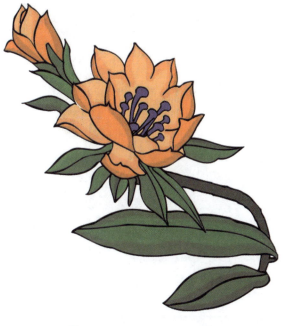

图3-19 平涂渐变花卉的变化

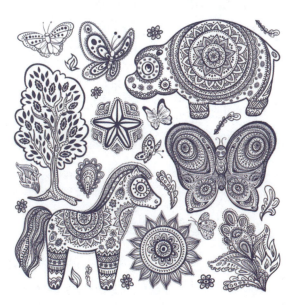

图3-18 装饰动物的变化

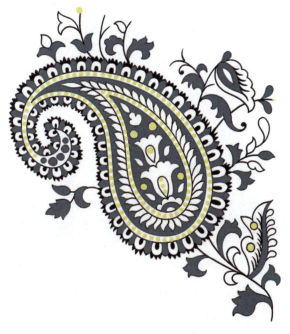

图3-20 装饰花卉的变化

3.2.4 植物单独纹样的表现方法

植物也包括花卉,但更多的是指自然界中的一切花草树木。它们形态各异,造型优美,再加上一年四季的洗礼,会更加优美。

要进行单独纹样的描绘,植物的题材数不胜数,其方法与花卉绘制方法大体相同,如图 3-21 和图 3-22 所示。

江海湖泊、人物、动物在内的一切自然景物形象。其描绘方法与花卉、植物的方法基本相同,既可以描绘独立一角、独立一物、独立一景、残岩断壁,又可以描绘建筑装饰等,但基本原则一定要体现出装饰性和艺术性,如图 3-23 和图 3-24 所示。

图 3-23 简化风景的变化

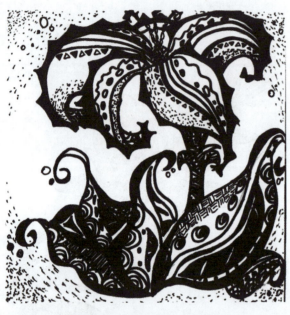

图 3-21 装饰添加植物后的变化

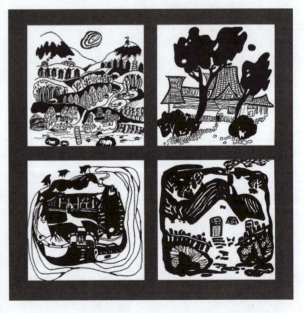

图 3-24 综合风景的变化

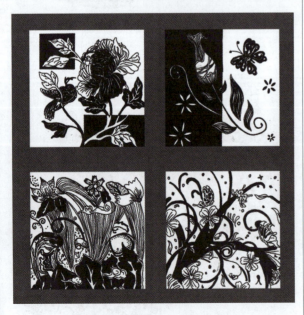

图 3-22 黑白装饰植物的变化

3.2.5 风景单独纹样的表现方法

风景单独纹样是指包括花卉、植物、高山峻岭、

3.3 适合纹样的表现方法

把图案纹样组织在一定的外形轮廓中的一种装饰效果纹样就是适合纹样。适合纹样的外形可以是方形、圆形、三角形、多边形、角隅等,但一般都以

方形为基础。在确立了外形后,定出骨架线,再在骨架上具体表现花、叶、枝干的动势走向。

适合纹样的组织形式与基本骨架有对称式、均衡式、发射式、向心式、离心式、反转式、回旋式、花边式。

3.3.1 圆形适合纹样的表现方法

圆形适合纹样是圆形外轮廓下的装饰图案,这个图案要求按一定的框架和组织形式完成。圆形框架可以实际表现出来,也可以虚拟呈现,如图3-25～图3-28所示。

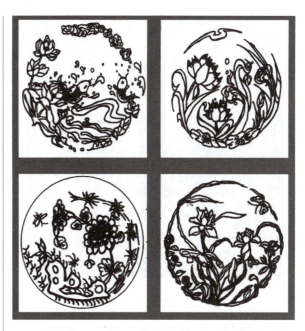

图3-27 均衡式圆形适合纹样(一)

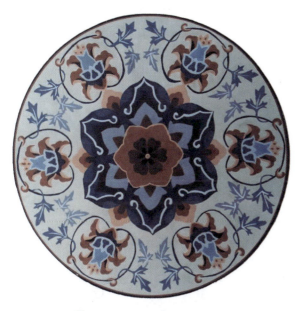

图3-25 对称式圆形适合纹样

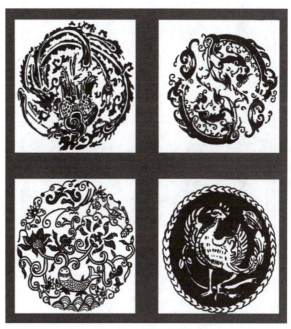

图3-28 均衡式圆形适合纹样(二)

3.3.2 方形适合纹样的表现方法

方形适合纹样是适合纹样的一种表现形式,是将受方形限制的装饰纹样组织在方形的轮廓线内,主要有对称式、离心式、向心式、均衡式、旋转式等几种,与其他适合纹样版式类似,如图3-29～图3-32所示。

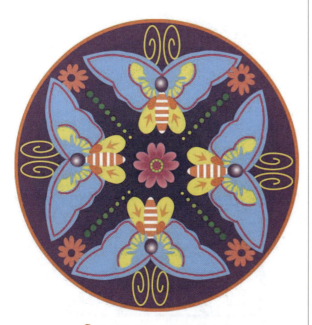

图3-26 离心式圆形适合纹样

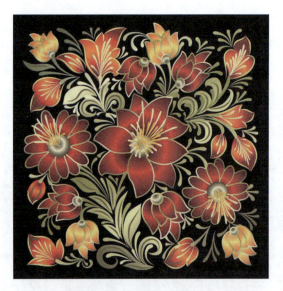

图 3-29 均衡式方形适合纹样

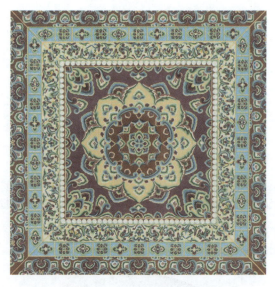

图 3-32 对称式方形适合纹样

3.3.3 角隅适合纹样的表现方法

角隅适合纹样是适合纹样的一种，因常用作角的装饰，所以也叫"角花"，如图 3-33 所示。角隅适合纹样是指与角的形等边的、受角形限制的装饰纹样。它可用于一角、对角或多角装饰，除内部纹样要随角形而变化之外，角尖端外形也可作变化，如图 3-34～图 3-37 所示。角隅适合纹样广泛用于门窗、手帕、方巾、桌布、床单、地毯、服装及各种角形器物上。

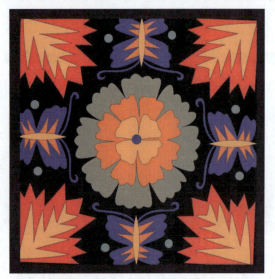

图 3-30 向心式方形适合纹样

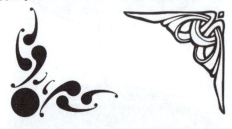

图 3-33 角隅适合纹样——角花

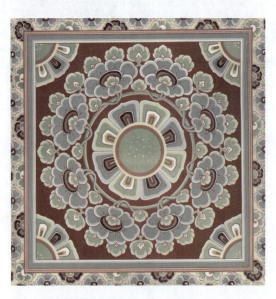

图 3-31 离心式方形适合纹样

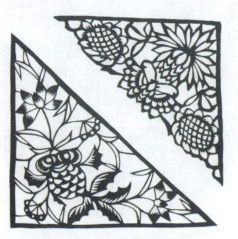

图 3-34 不同造型的角隅适合纹样

图 3-35　蝴蝶造型的角隅适合纹样

图 3-36　鲜花造型的角隅适合纹样

图 3-37　中国结造型的角隅适合纹样

3.4　二方连续纹样的表现方法

以一个或几个单位纹样在两条平行线之间的带状形平面上做有规律的排列,并以上下或左右方向无限连续循环所构成的带状形纹样,称为二方连续纹样,如图 3-38 所示。

图 3-38　二方连续纹样

二方连续纹样按上下或左右排列的骨架特征可归纳为：散点式二方连续纹样、直立式二方连续纹样、倾斜式二方连续纹样、波浪式二方连续纹样、一正一反式二方连续纹样、折线式二方连续纹样。

3.4.1　散点式二方连续纹样的表现方法

散点式二方连续纹样主要是指以点的形式分布的图案，可以按适合纹样的形式存在，但是在两条平行线之间的带状形平面上要突出点的排列效果。其主要特征是单位图形呈对称状，如图3-39所示。

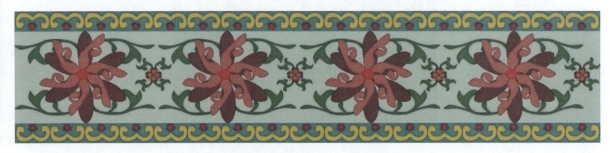

图3-39　散点式二方连续纹样

3.4.2　直立式二方连续纹样的表现方法

直立式二方连续纹样是指在二方连续纹样的带状形框架内基本单位造型都是站立的形象，一般为独立图形或一个完整并有内在联系的纹样。可以是单独纹样，也可以是圆形适合纹样、方形适合纹样或角隅适合纹样等，如图3-40所示。

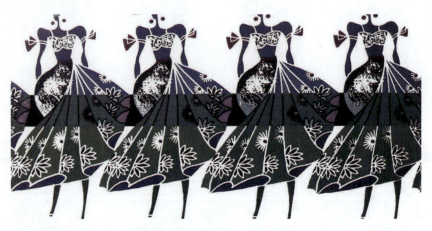

图3-40　直立式二方连续纹样

3.4.3　倾斜式二方连续纹样的表现方法

倾斜式也叫斜置式，这种二方连续纹样的特点是在带状形框架内进行倾斜摆放，角度一般控制在40°左右，有一定动感和变化，如图3-41所示。

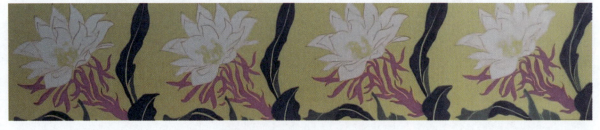

图3-41　倾斜式二方连续纹样

3.4.4 波浪式二方连续纹样的表现方法

波浪式二方连续纹样的特点是动感十足,如行云流水,好似有流水穿过整个画面,因此,在设计时要体现出波浪的"动"和行云的"走",如图3-42所示。

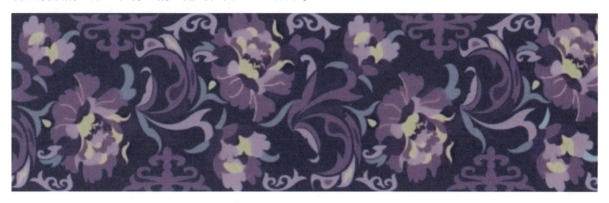

图3-42 波浪式二方连续纹样

二方连续纹样除了以上四种表现方法外,还有一正一反式二方连续纹样(如图3-43和图3-44所示),以及折线式二方连续纹样(如图3-45所示)。

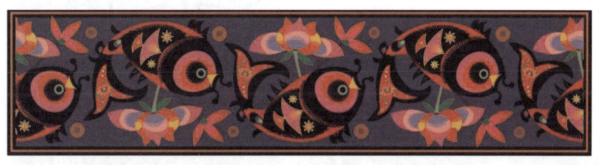

图3-43 一正一反式二方连续纹样(一)

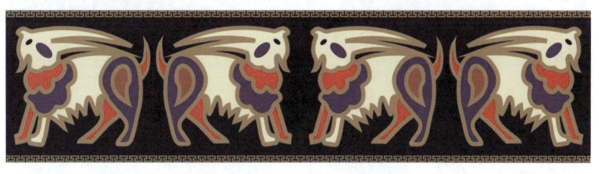

图3-44 一正一反式二方连续纹样(二)

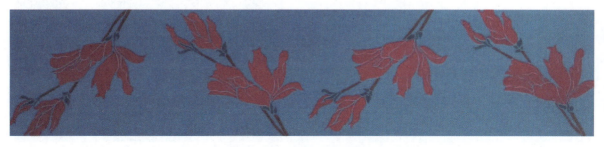

图3-45 折线式二方连续纹样

3.5 四方连续纹样、多级纹样的表现方法

3.5.1 四方连续纹样的表现方法

四方连续纹样是指一个单位纹样向上、下、左、右四个方向反复连续循环排列所产生的纹样。这种纹样节奏均匀、韵律统一、整体感强。

设计时要注意单位纹样之间连接后不能出现太大的空隙，以免影响大面积连续延伸的装饰效果。四方连续纹样广泛应用在纺织面料、室内装饰材料、包装纸等方面。四方连续纹样的骨架及表现方法有散点式四方连续纹样、连缀式四方连续纹样、重叠式四方连续纹样。

1. 散点式四方连续纹样

散点式四方连续纹样是一种在单位空间内均衡地放置一个或多个纹样，如图3-46和图3-47所示。这种形式的纹样主题比较突出、形象鲜明，纹样分布可以较均匀齐整且有一定的规则，也可自由放置且不太规则。这类纹样在单位空间内，同形纹样的方向可做适当变化，以免显得过于单调呆板。

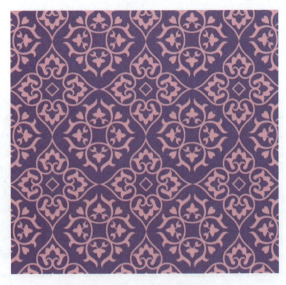

图3-47 散点式四方连续纹样（二）

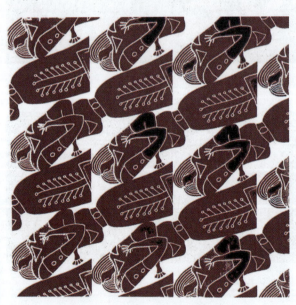

图3-46 散点式四方连续纹样（一）

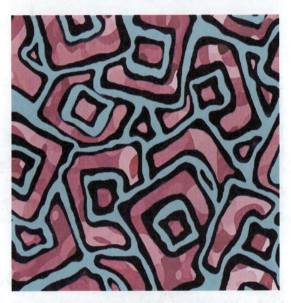

图3-48 几何连缀式四方连续纹样

2. 连缀式四方连续纹样

连缀式四方连续纹样是以可见或不可见的线条、块面连接在一起，产生强烈的连绵不断、穿插排列的连续效果的四方连续纹样。常见的有波线连缀、菱形连缀、阶梯连缀、接圆连缀、几何连缀等，如图3-48和图3-49所示。

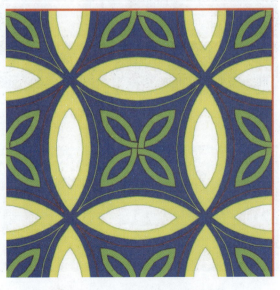

图3-49 接圆连缀式四方连续纹样

3. 重叠式四方连续纹样

重叠式四方连续纹样是两种不同的纹样重叠应用在同一个纹样中的一种形式。一般把这两种纹样分别称为"浮纹"和"地纹"。应用时要注意以表现浮纹为主，地纹尽量简洁，以免层次不明、杂乱无章，如图3-50和图3-51所示。

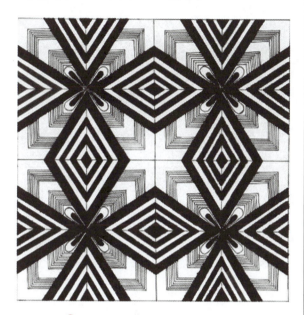

图3-50　重叠式四方连续纹样（一）

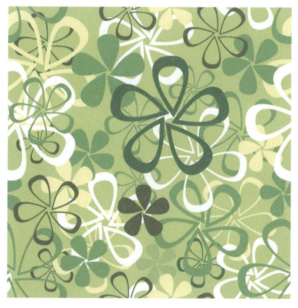

图3-51　重叠式四方连续纹样（二）

3.5.2　多级纹样的表现方法

多级纹样是按照装饰图案的表现手法并根据实际设计需要，不进行有规律的上、下、左、右排序，而只需遵循画面均衡、色彩统一、整体感强的基本设计原则，进行多角度、全方位突出较好视觉效果的综合设计，纹样通常不连续、不重复。多级纹样与适合纹样、连续纹样的根本区别是不受条条框框的限制，只需根据设计要求，绘制出有一定装饰效果、一定故事情节的纹样，如图3-52和图3-53所示。多级纹样可将毫不相关的内容组织在一起，体现抽象或具象的美感。

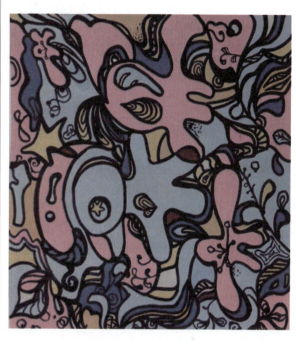

图3-52　多级纹样（一）

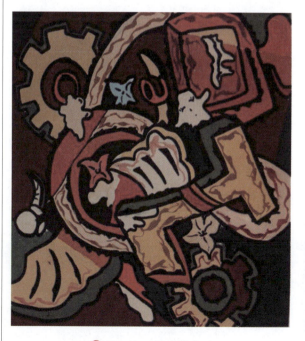

图3-53　多级纹样（二）

思考与训练题

1. 搜集装饰纹样的素材有哪些方法？
2. 单独纹样的表现方法有哪些？
3. 适合纹样的种类和特点有哪些？
4. 连续纹样的表现方法及其特点和规律有哪些？
5. 多级纹样与连续纹样的主要区别有哪些？
6. 根据教学进度，分别完成单独纹样（人物、动物、植物、花卉、风景）、适合纹样（圆形适合纹样、方形适合纹样、角隅适合纹样）、连续纹样（二方连续纹样、四方连续纹样）、多级纹样设计作品。

要求：
(1) 在25cm×25cm的白纸板上完成，其他材料和绘制工具不限。
(2) 根据个人的审美和理解精心绘制。
(3) 将黑白与色彩结合绘制。

训练目的：
检验学生将传统装饰图案与现代设计理念完美结合在一起的动手与实践能力。

第4章　装饰图案的应用

4.1　装饰图案在服饰设计中的应用

本节展示了装饰图案在服饰设计中的具体应用。

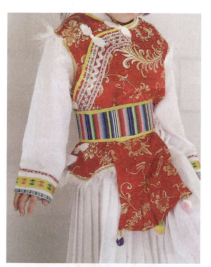
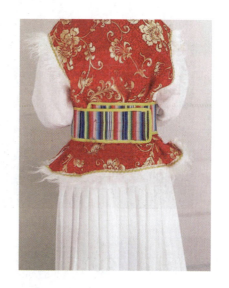
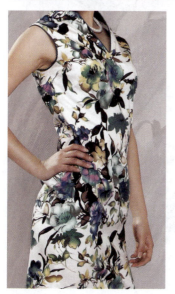

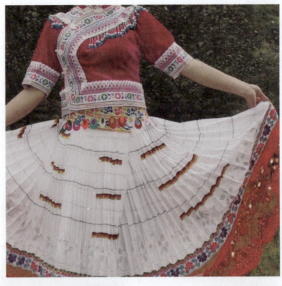
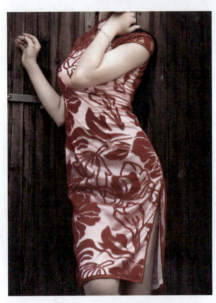
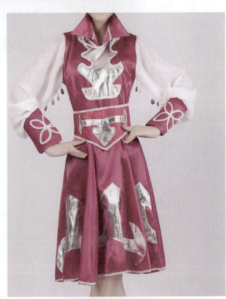
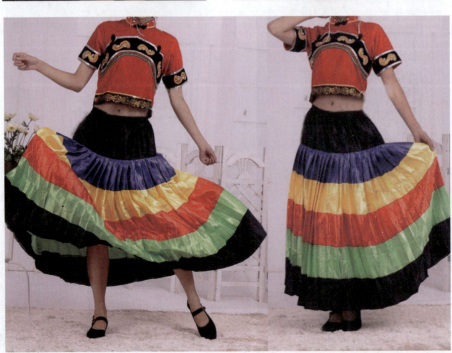

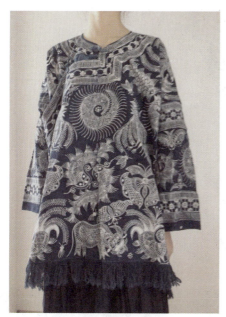
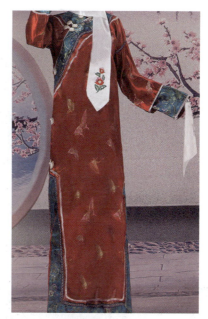
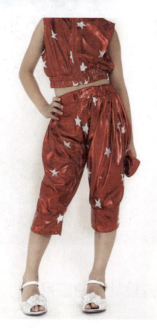
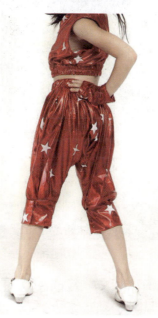
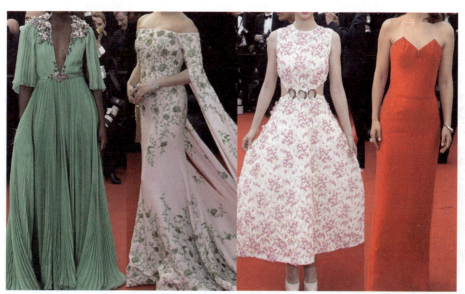

第4章 装饰图案的应用

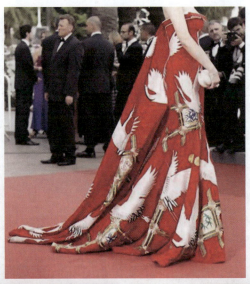

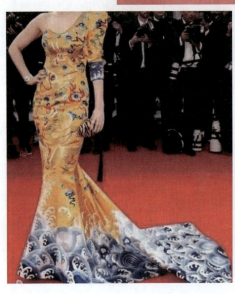

4.2 装饰图案在室内设计中的应用

本节展示了装饰图案在室内设计中的具体应用。

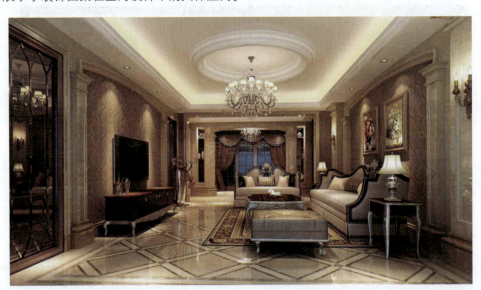

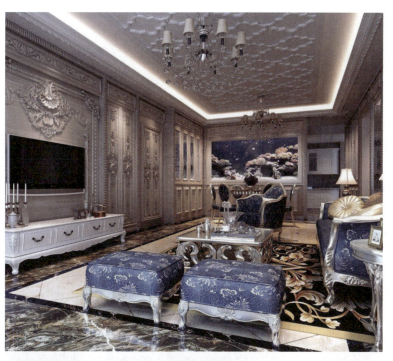
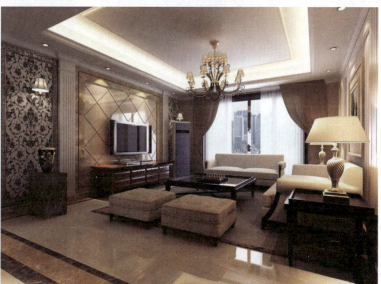
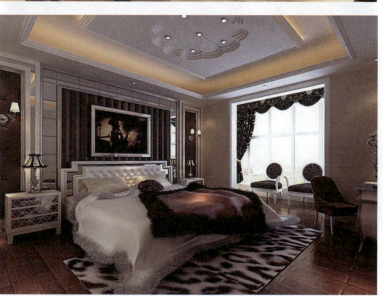

第4章 装饰图案的应用

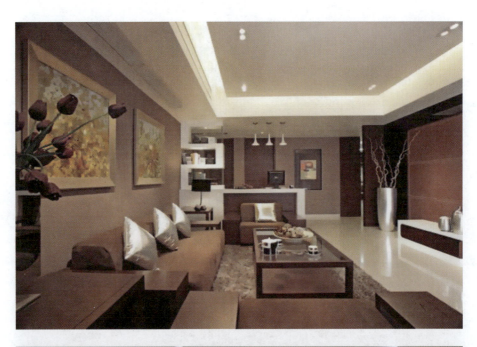
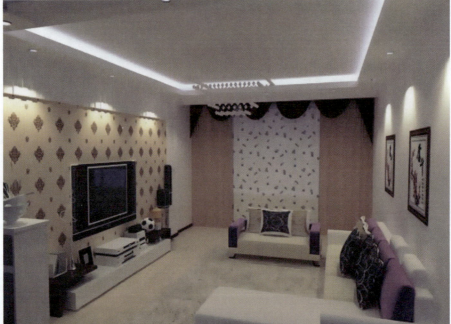
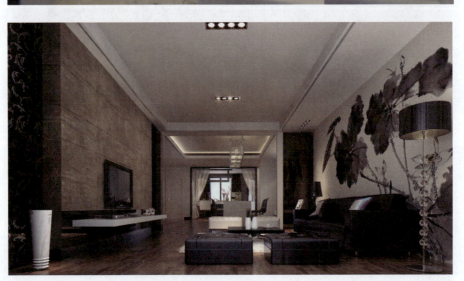

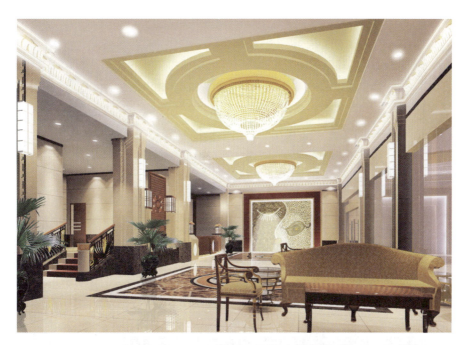
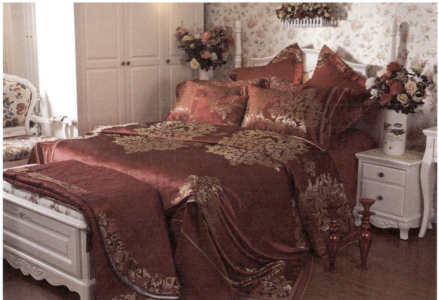
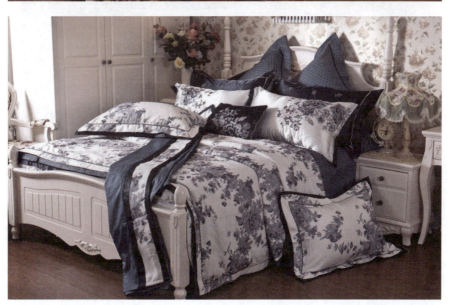

4.3 装饰图案在平面设计中的应用

本节展示了装饰图案在平面设计中的具体应用。

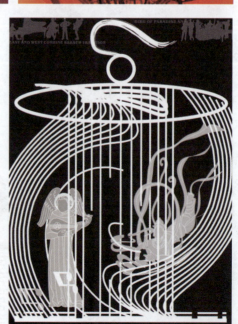

4.4　装饰图案在产品设计中的应用

本节展示了装饰图案在产品设计中的具体应用。

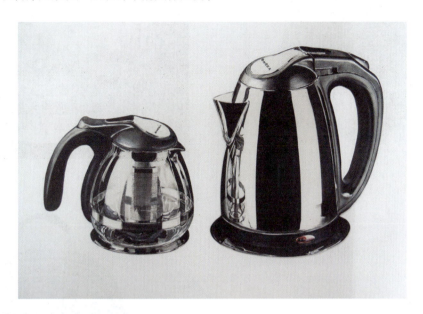

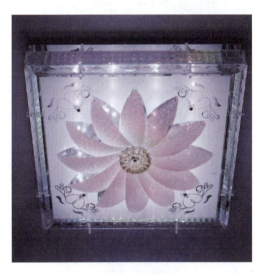

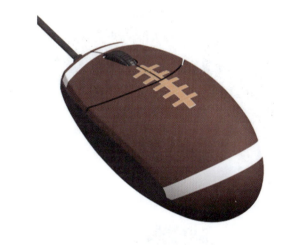

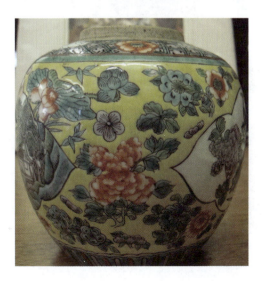

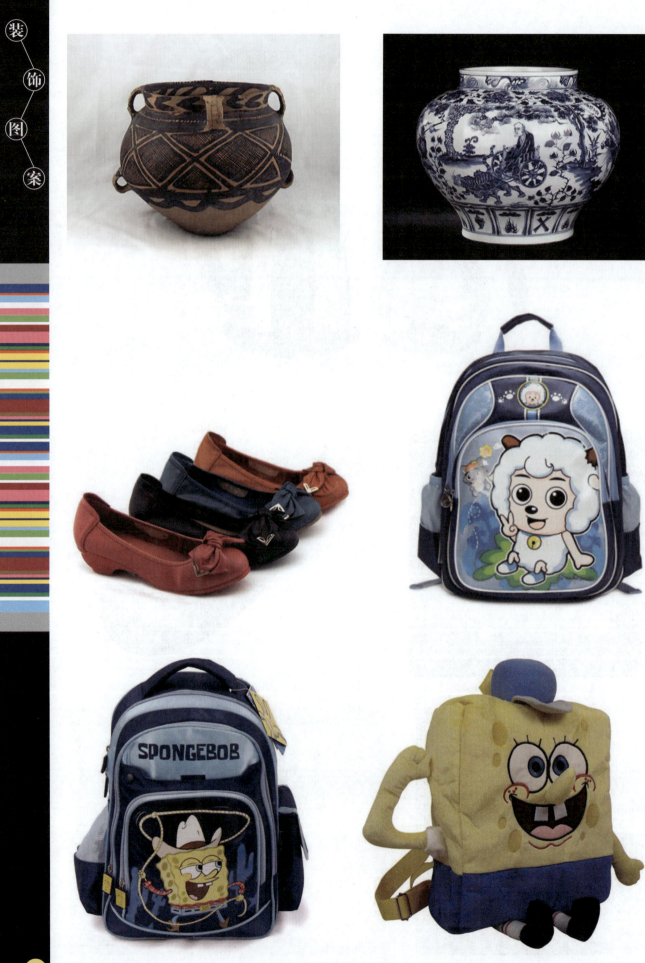

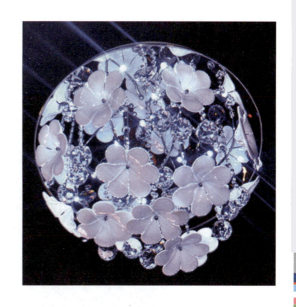

4.5　装饰图案在家具设计中的应用

本节展示了装饰图案在家具设计中的具体应用。

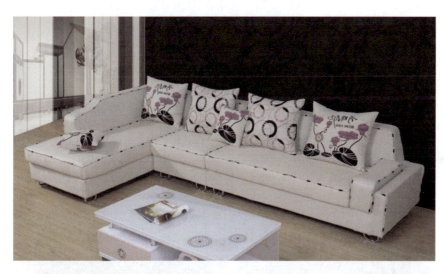

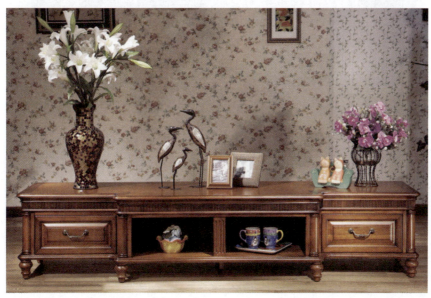

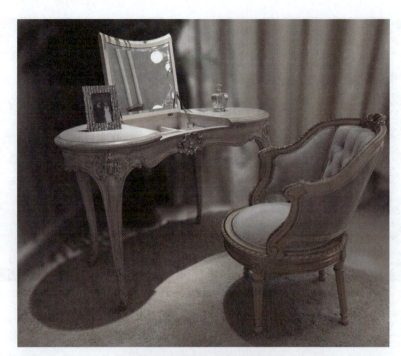
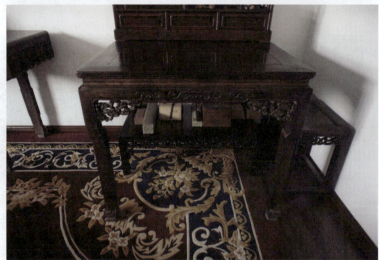
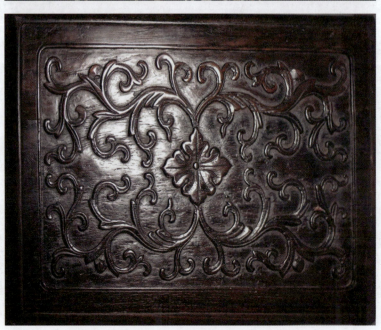

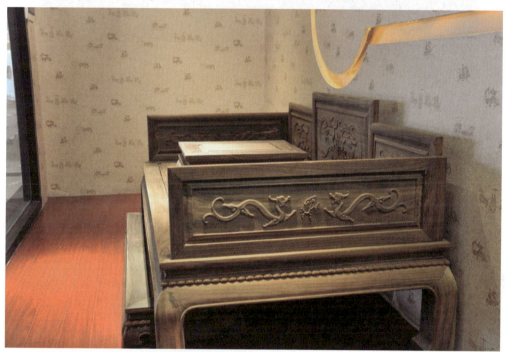

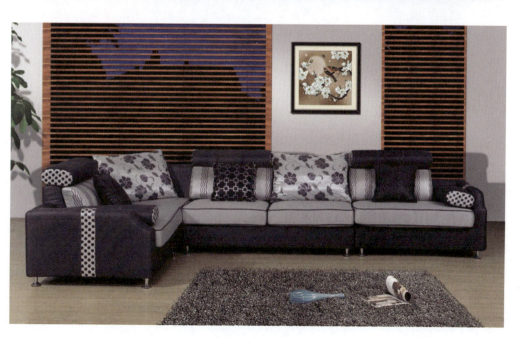

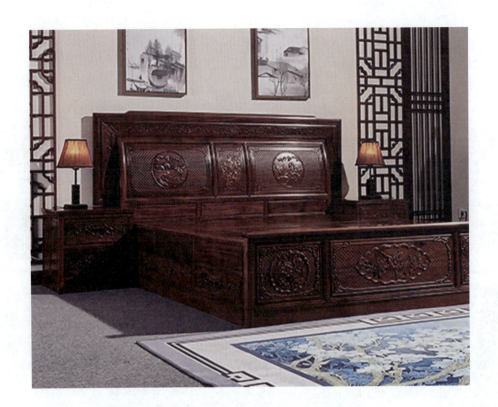

第5章　优秀装饰图案作品欣赏

5.1　人物、动物、花卉、风景独立纹样欣赏

人物、动物、花卉、风景独立纹样欣赏作品如下。

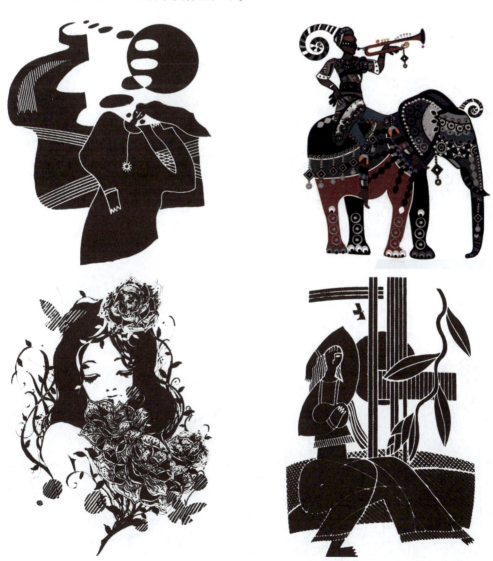

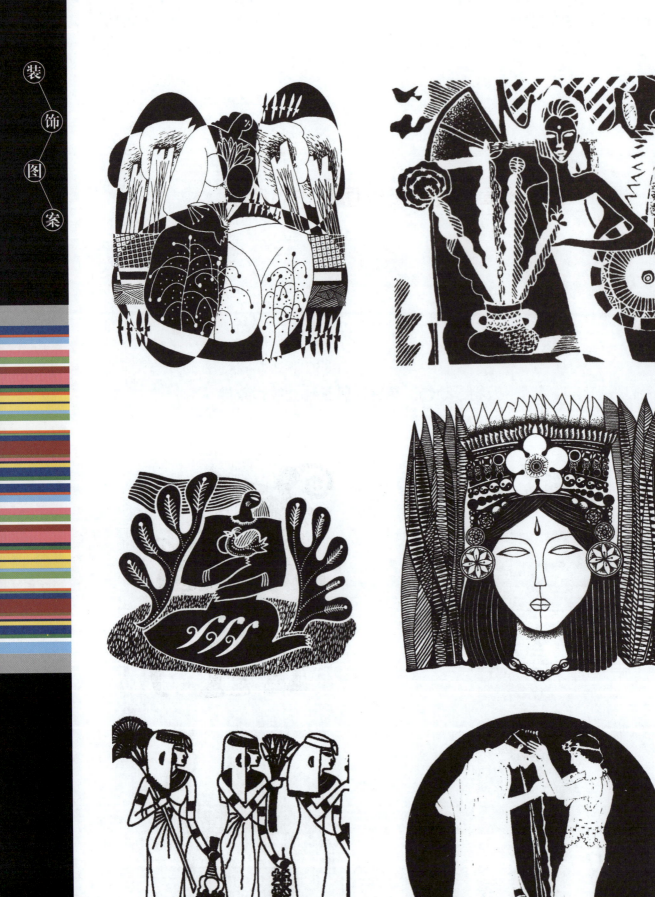

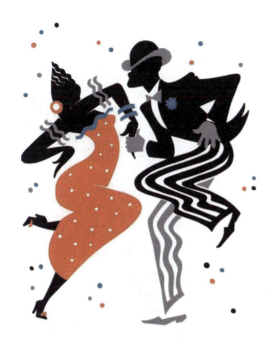
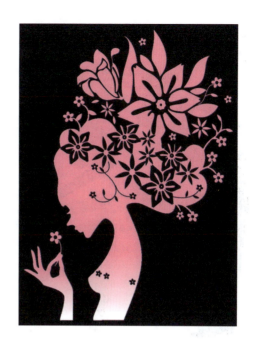
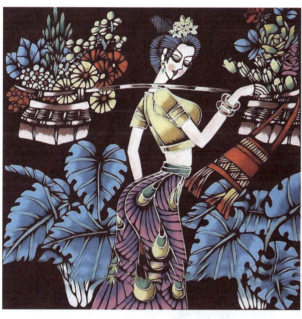
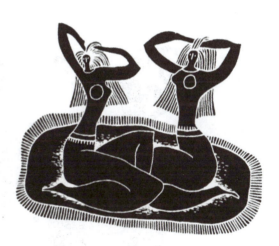
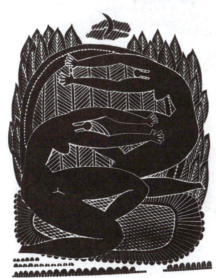
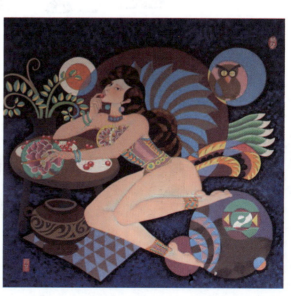

第5章 优秀装饰图案作品欣赏

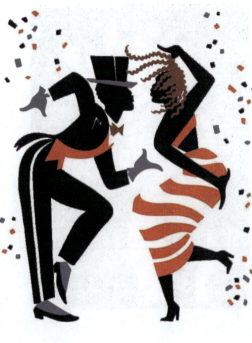
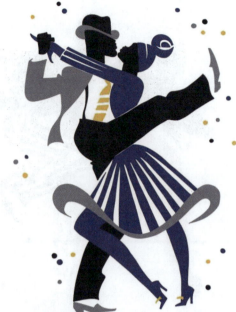
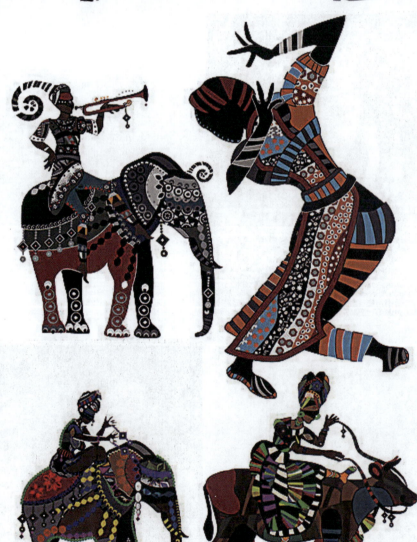

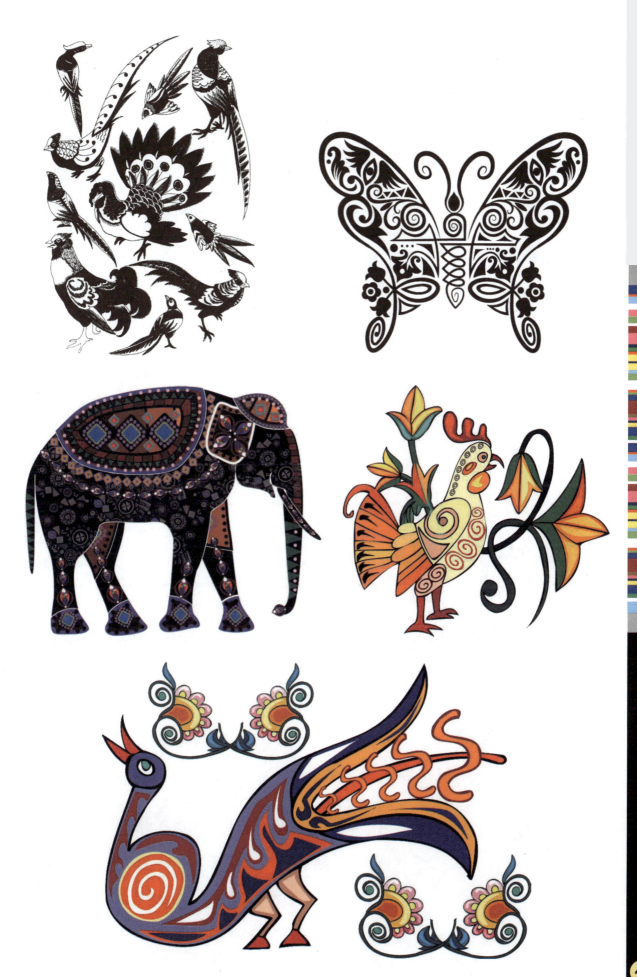

第5章 优秀装饰图案作品欣赏

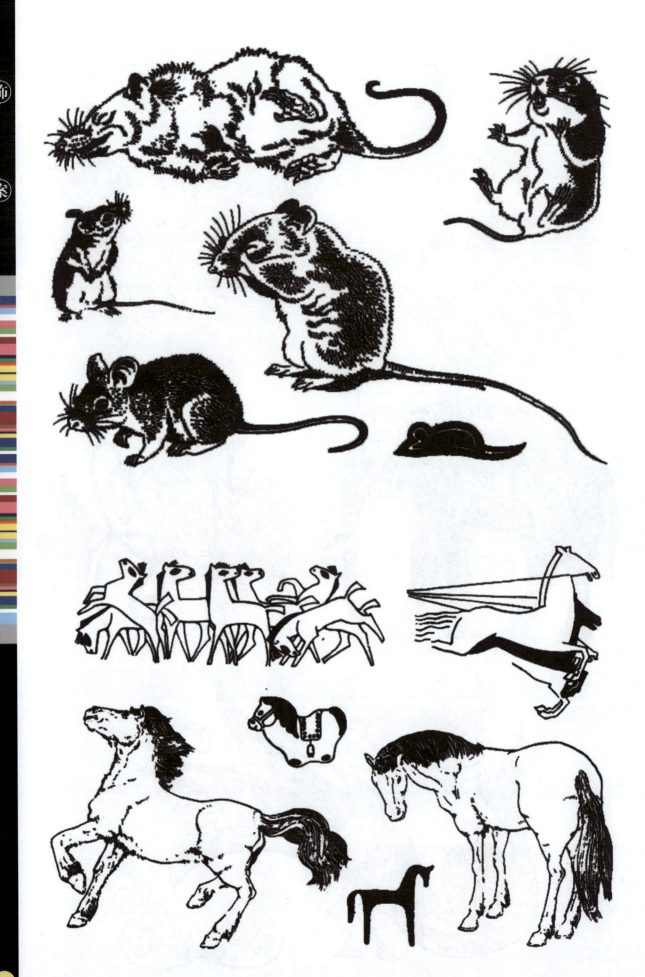

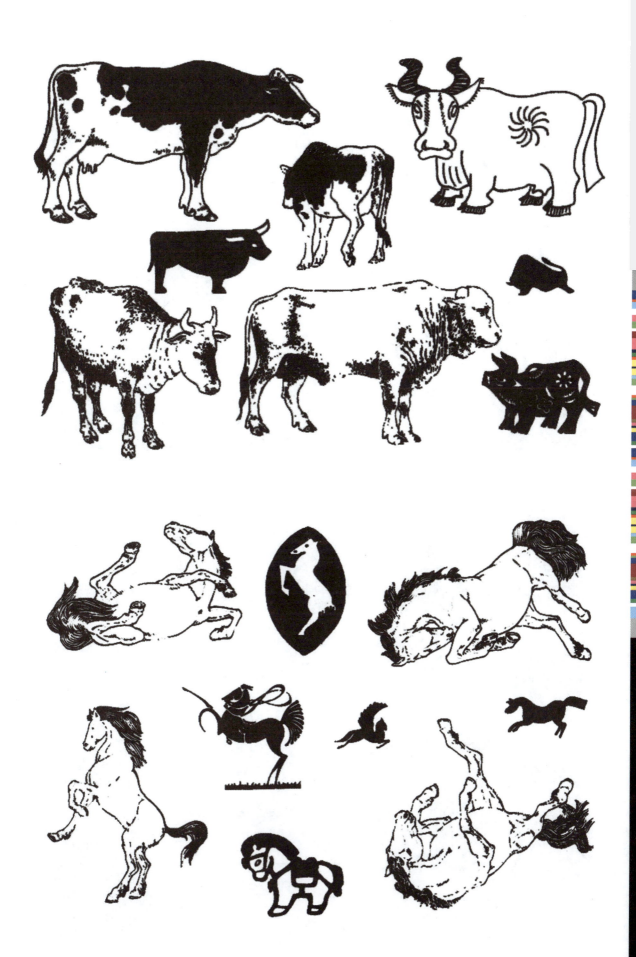

第5章 优秀装饰图案作品欣赏

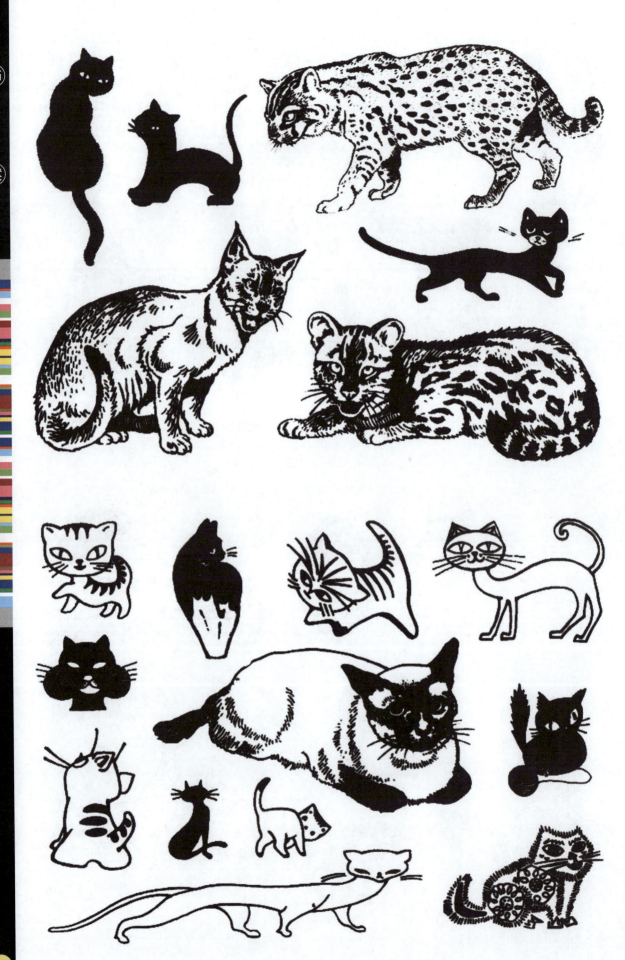

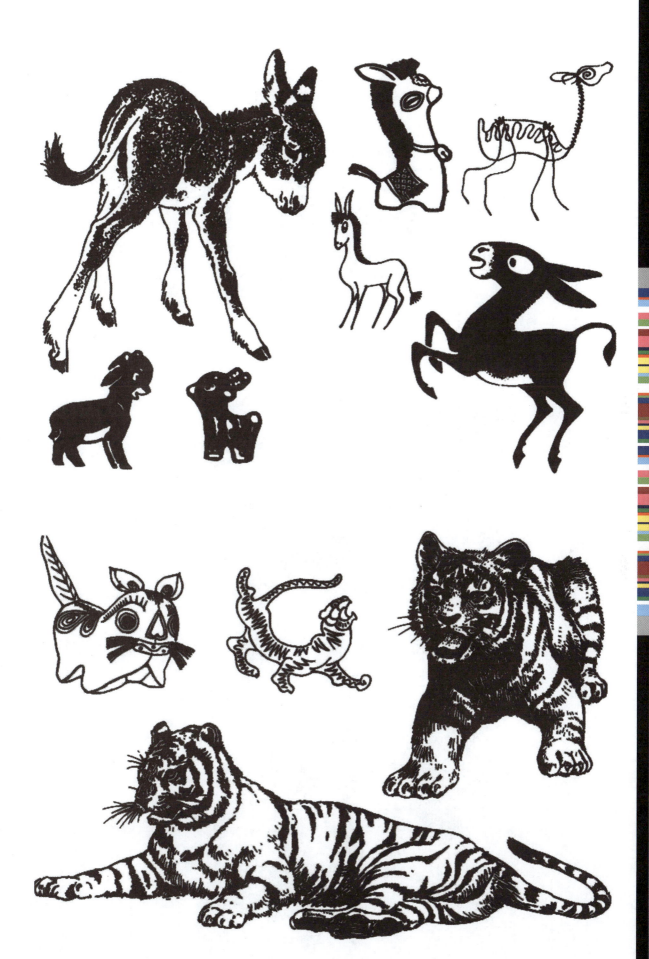

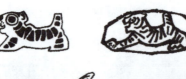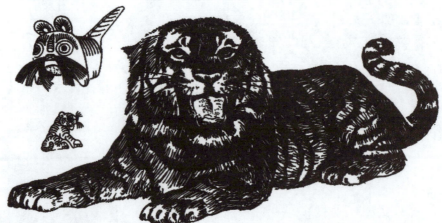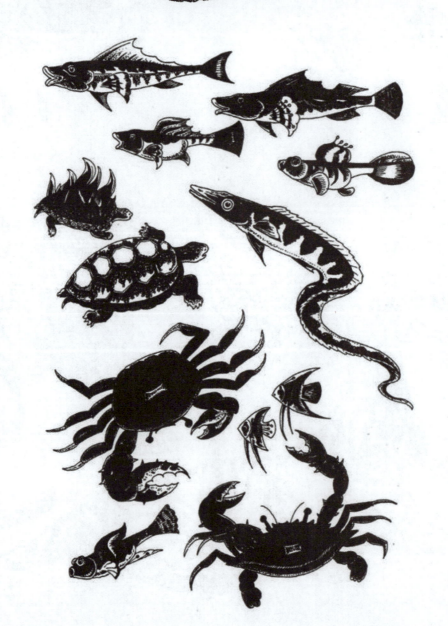

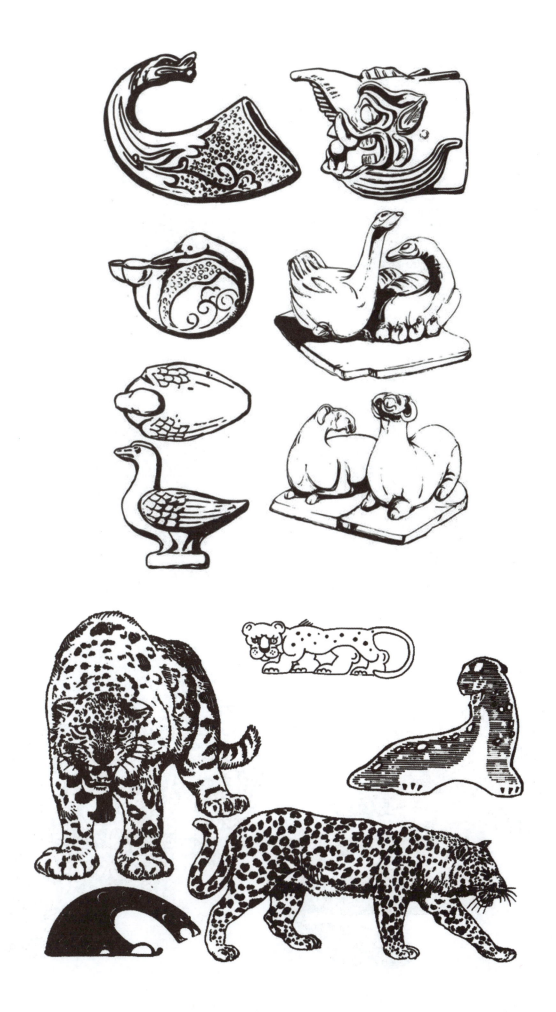

第5章 优秀装饰图案作品欣赏

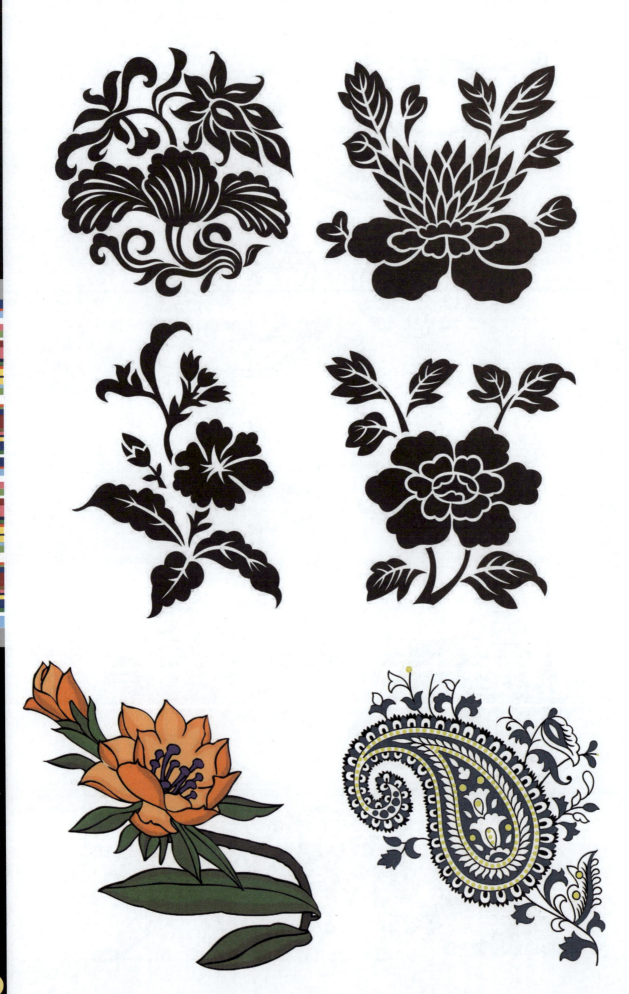

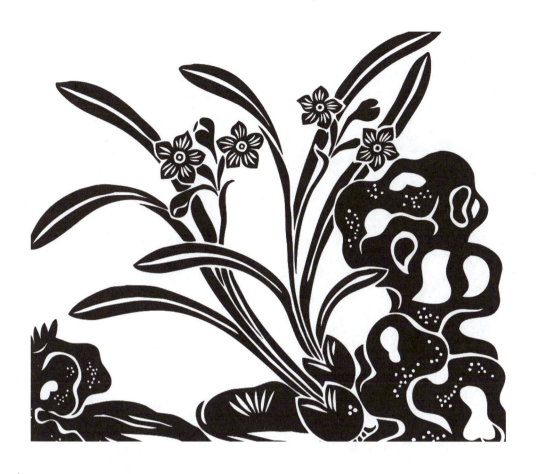

第5章 优秀装饰图案作品欣赏

装饰图案

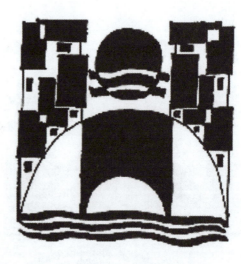

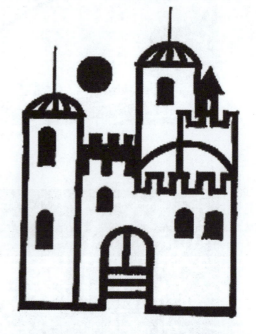

5.2 方形、圆形、角隅适合纹样欣赏

方形、圆形、角隅适合纹样欣赏作品如下。

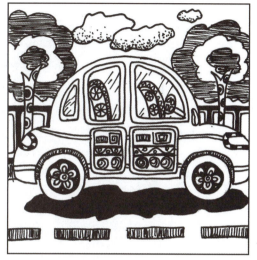
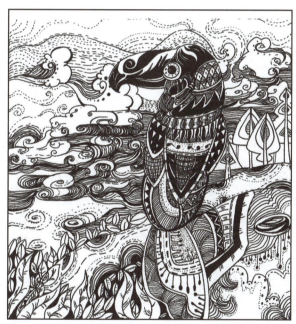
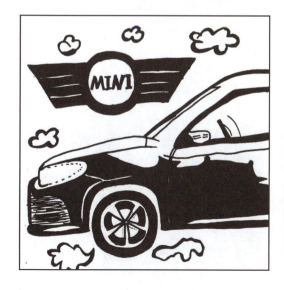
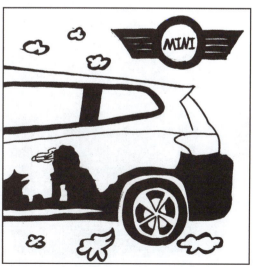

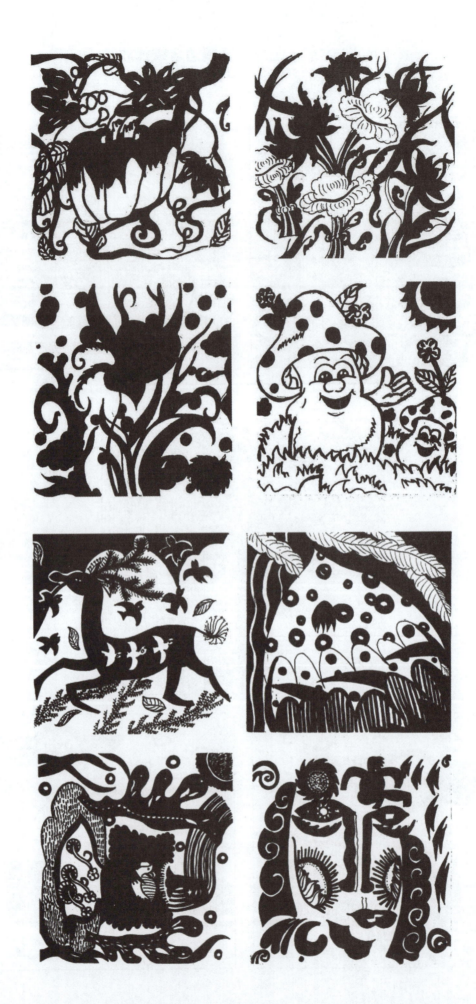

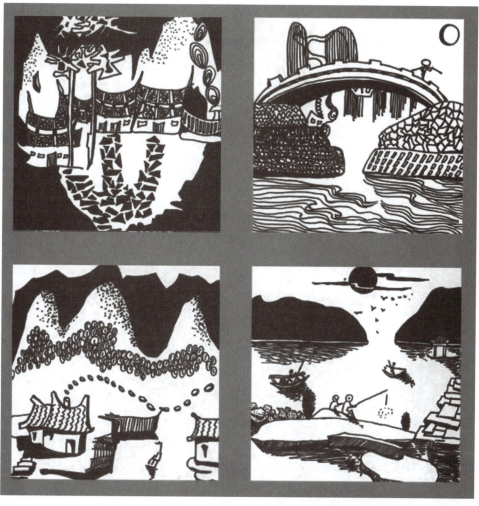
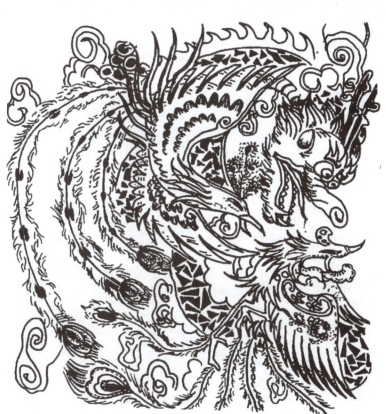

第 5 章 优秀装饰图案作品欣赏

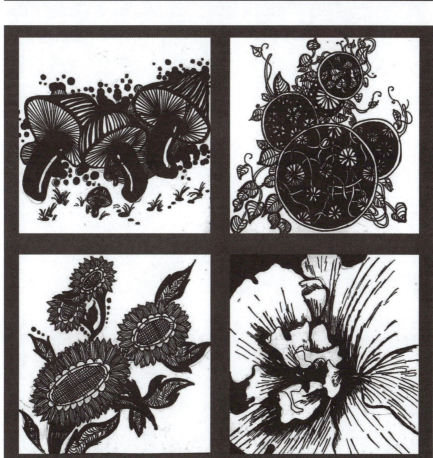

第5章 优秀装饰图案作品欣赏

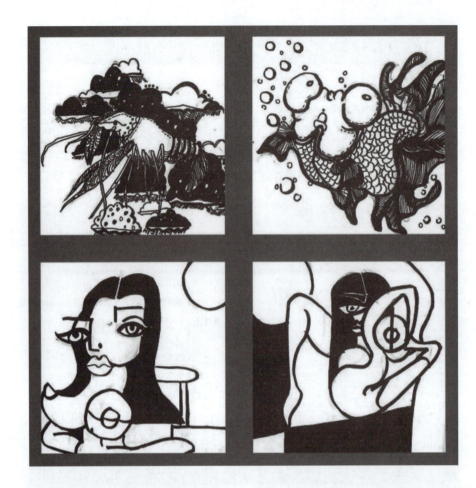

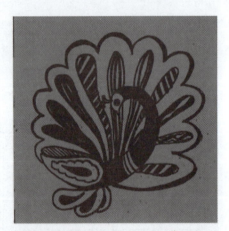
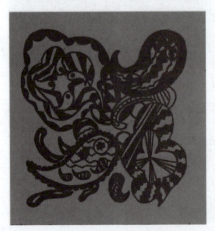
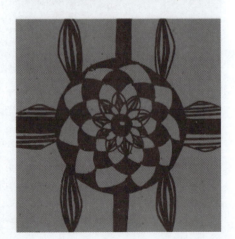

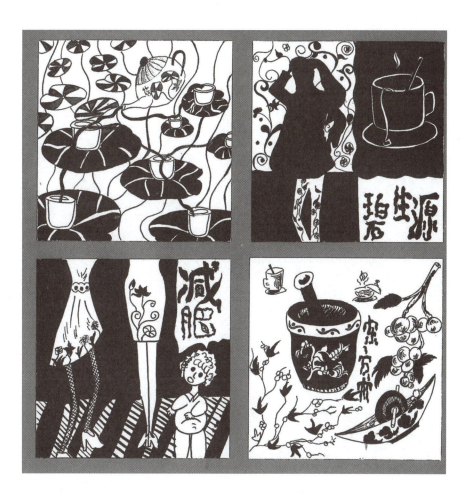

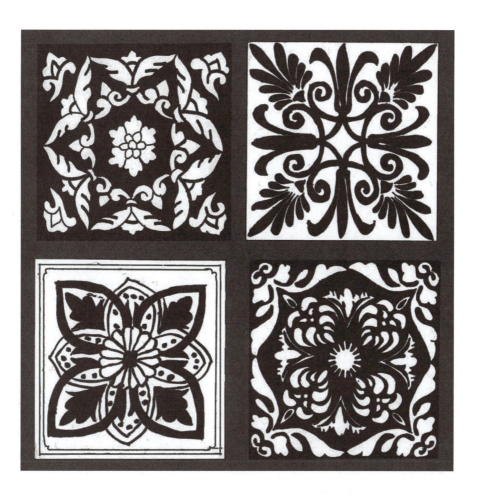
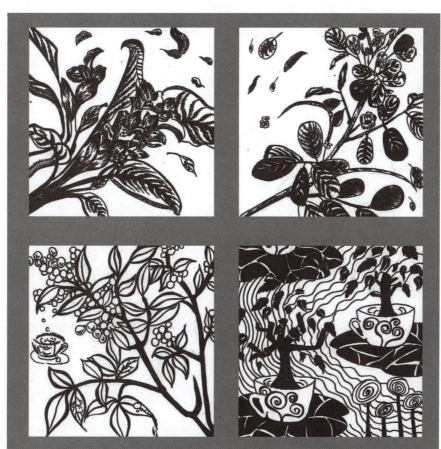

第5章 优秀装饰图案作品欣赏

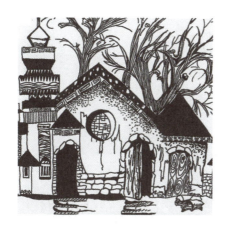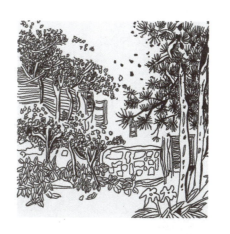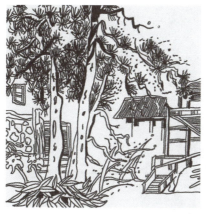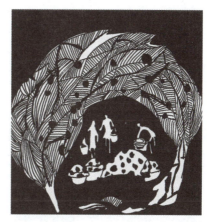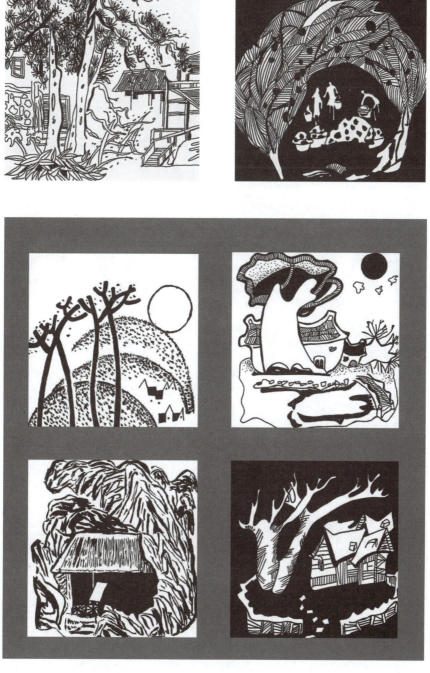

第 5 章 优秀装饰图案作品欣赏

69

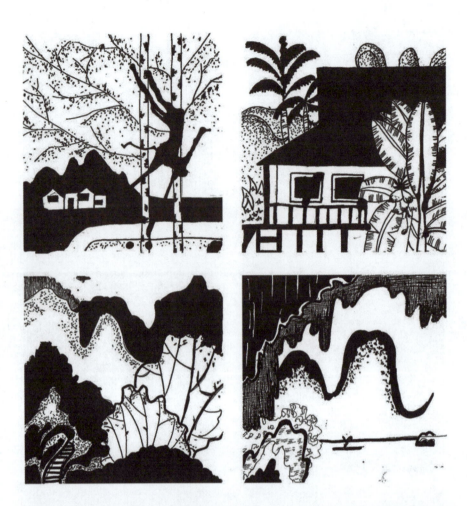
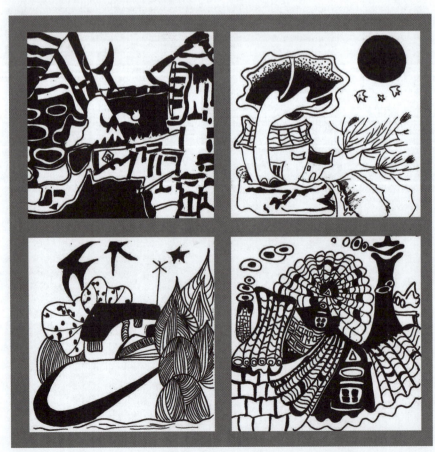

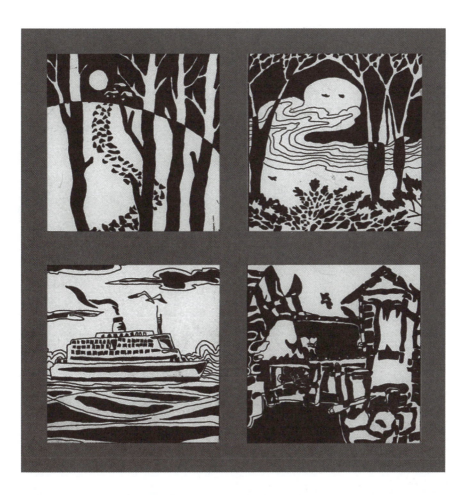
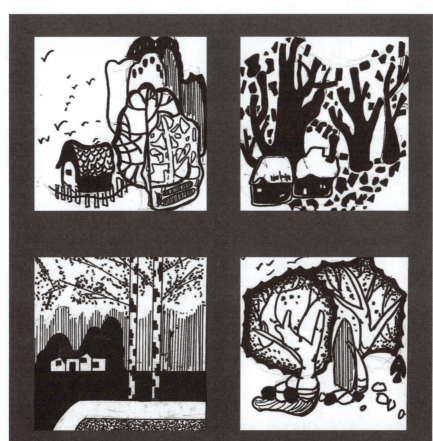

第5章 优秀装饰图案作品欣赏

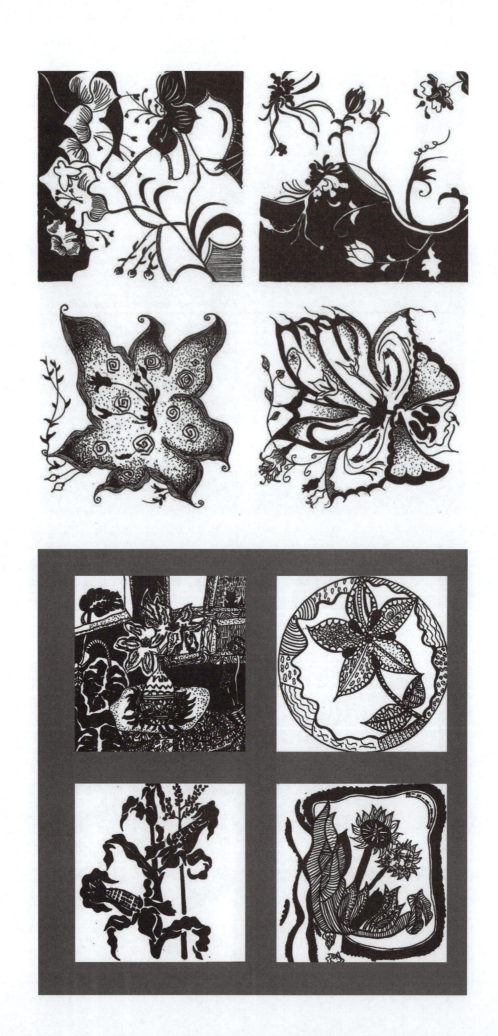

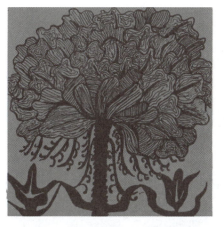
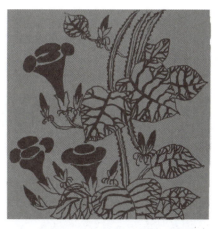

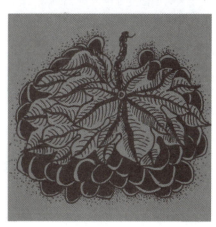
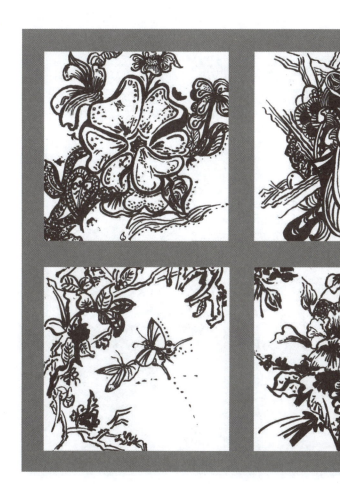

第5章 优秀装饰图案作品欣赏

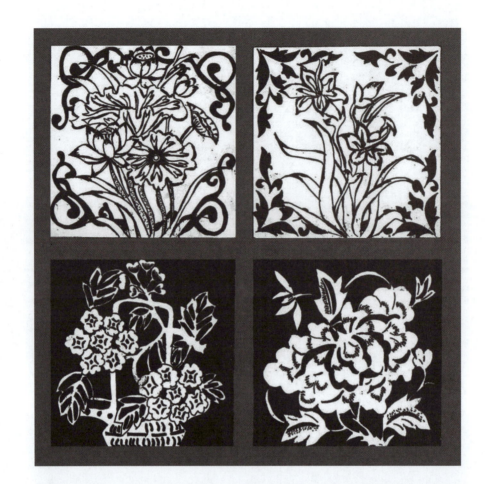
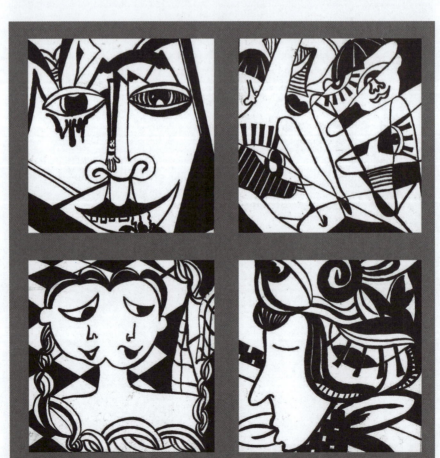

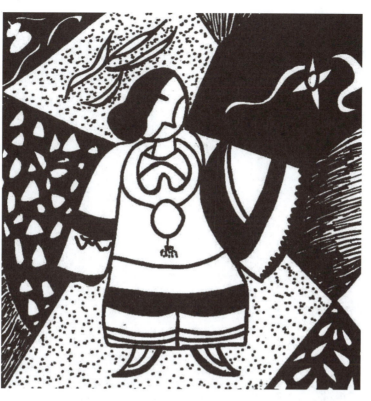
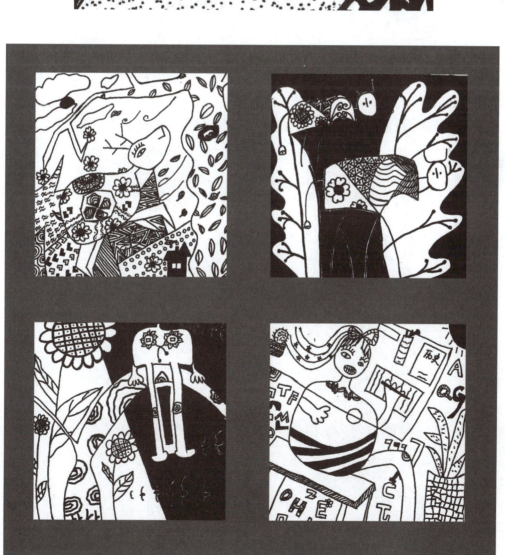

第 5 章 优秀装饰图案作品欣赏

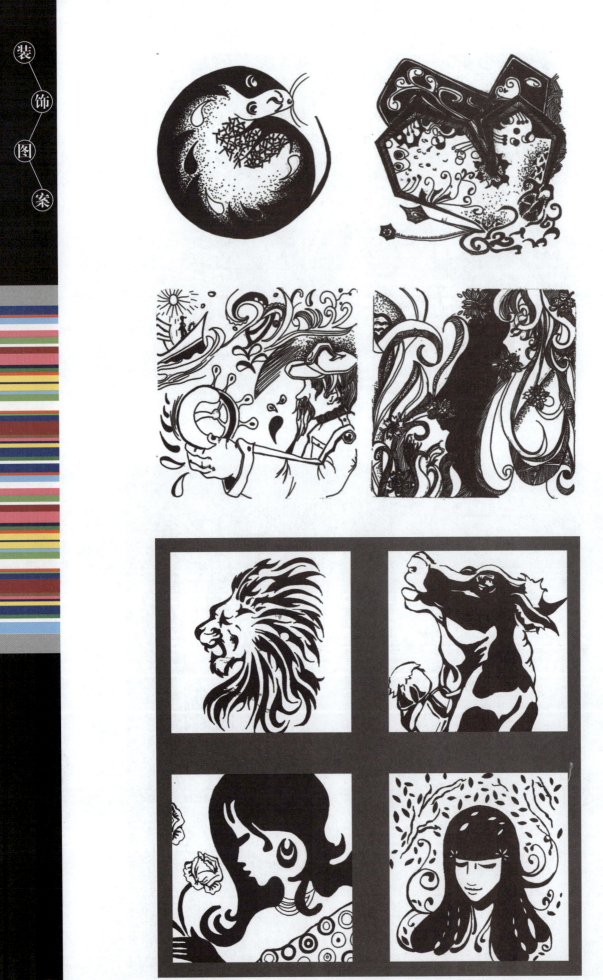

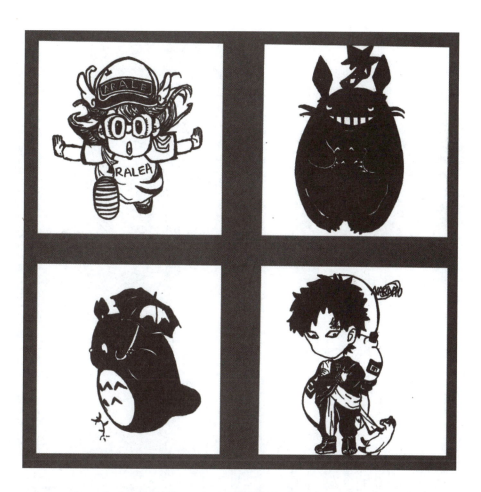
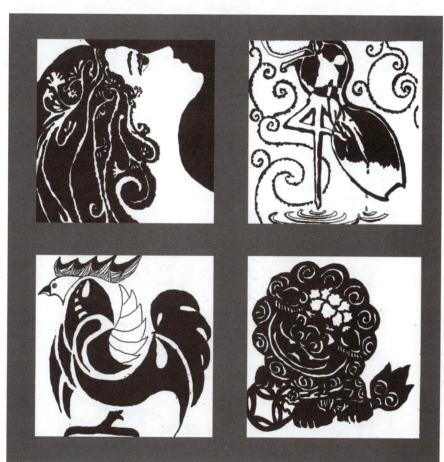

第5章 优秀装饰图案作品欣赏

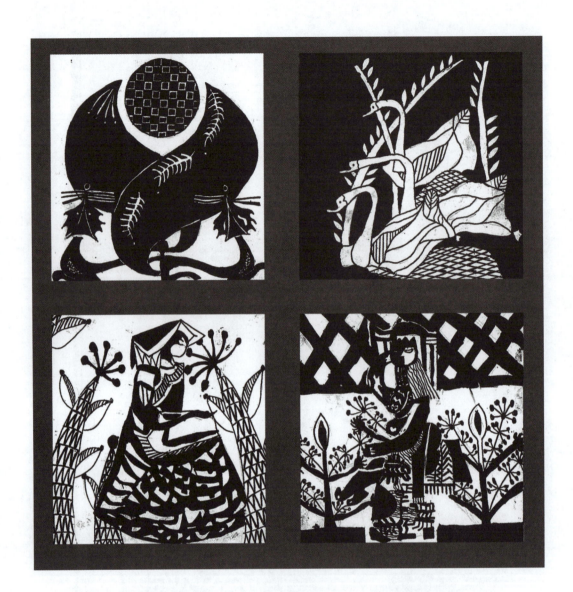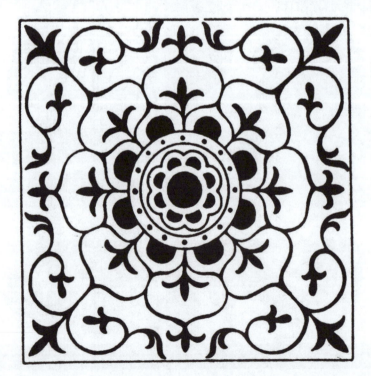

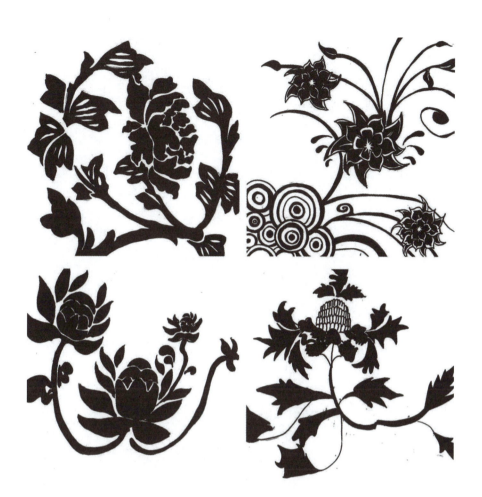
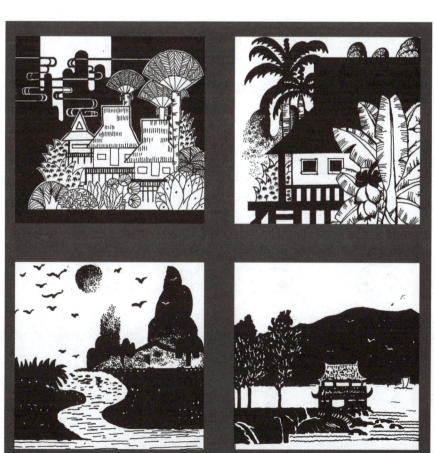

第5章 优秀装饰图案作品欣赏

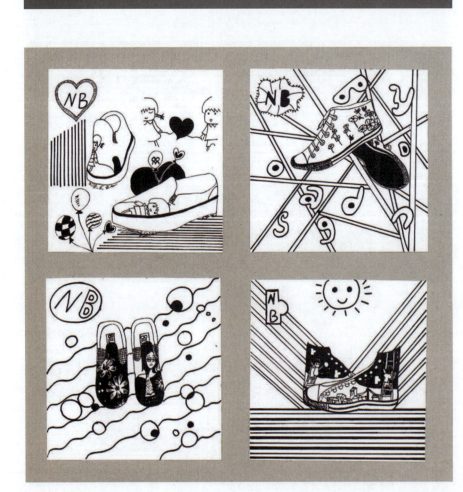

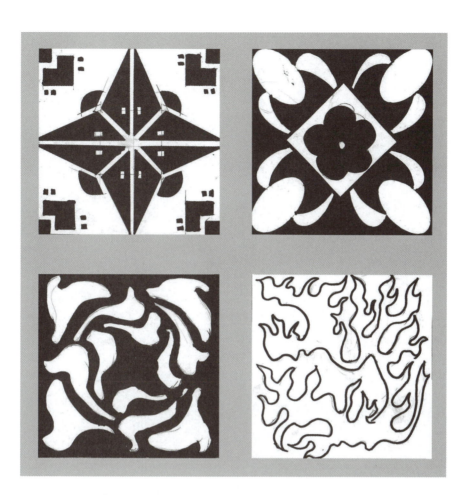

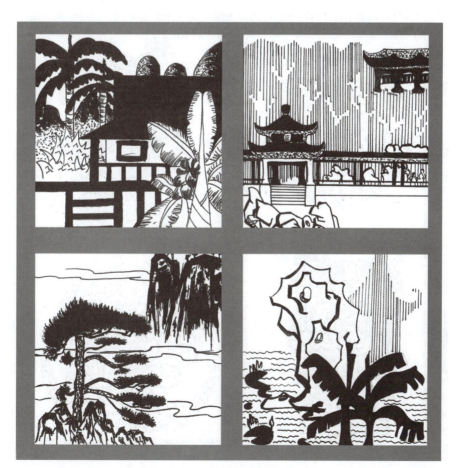

第5章 优秀装饰图案作品欣赏

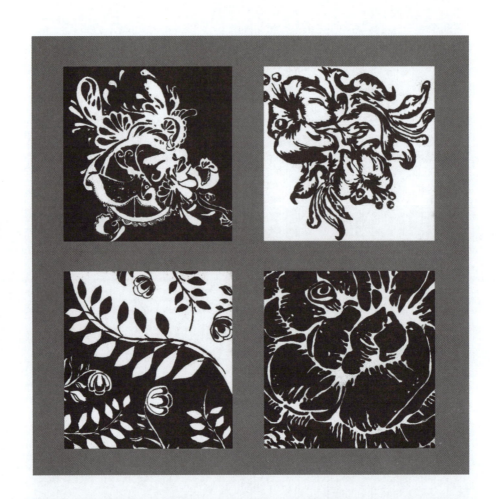
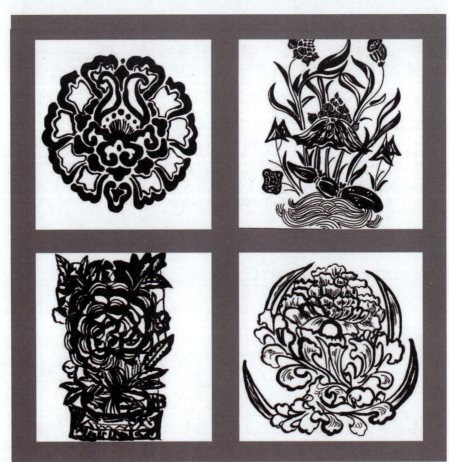

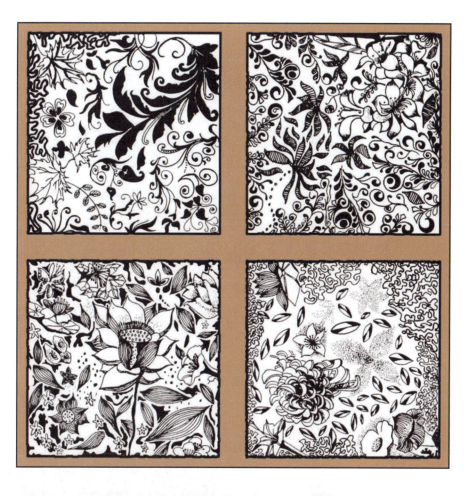
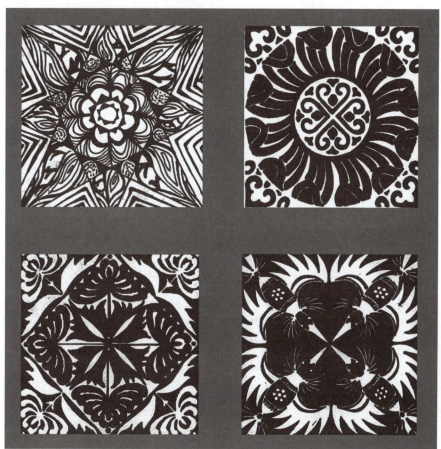

第5章 优秀装饰图案作品欣赏

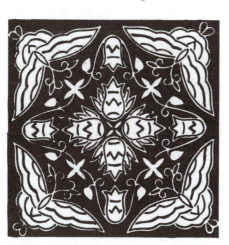
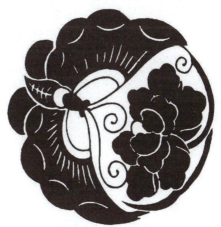
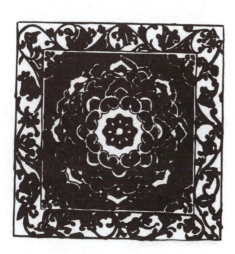
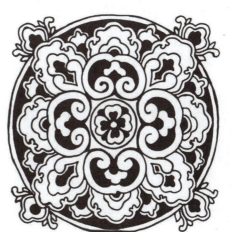

第5章 优秀装饰图案作品欣赏

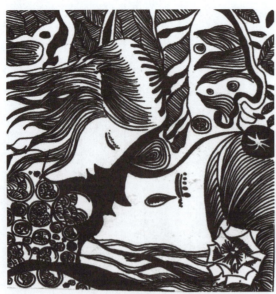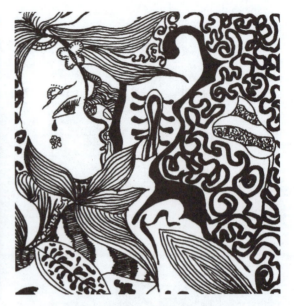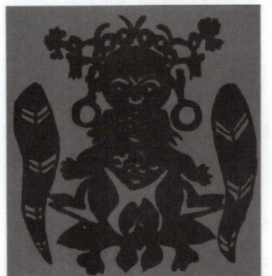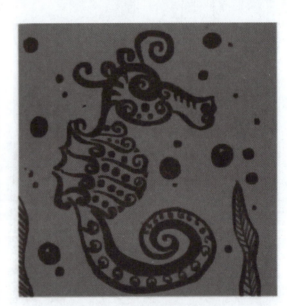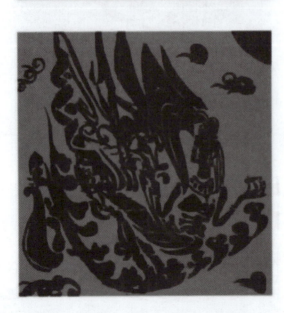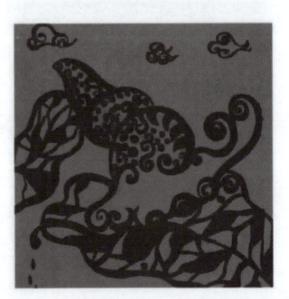

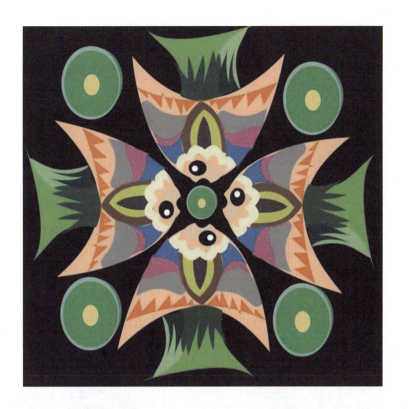
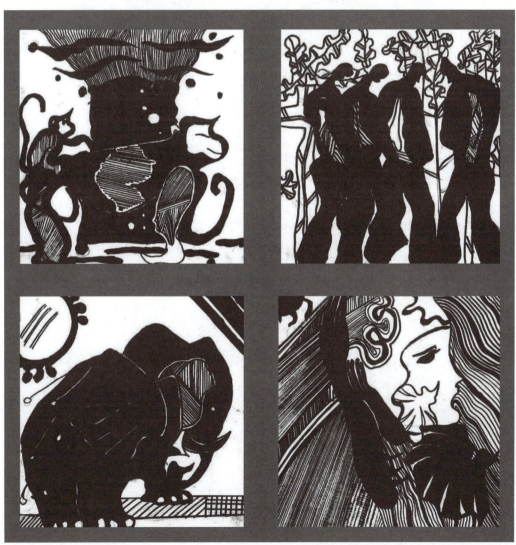

第 5 章 优秀装饰图案作品欣赏

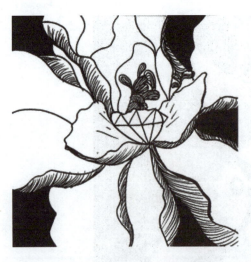

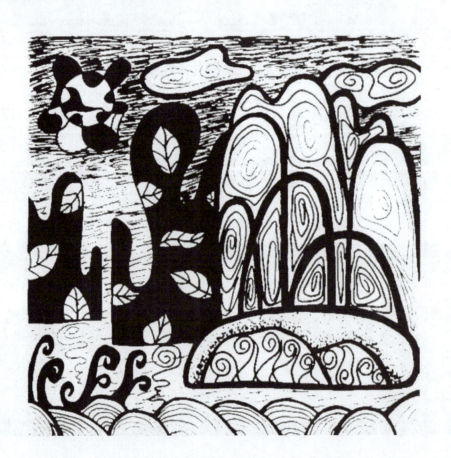

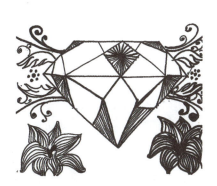
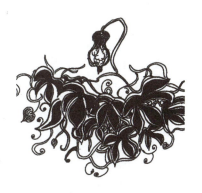
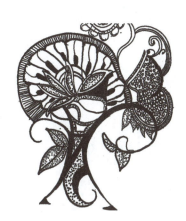
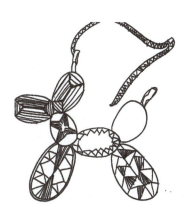
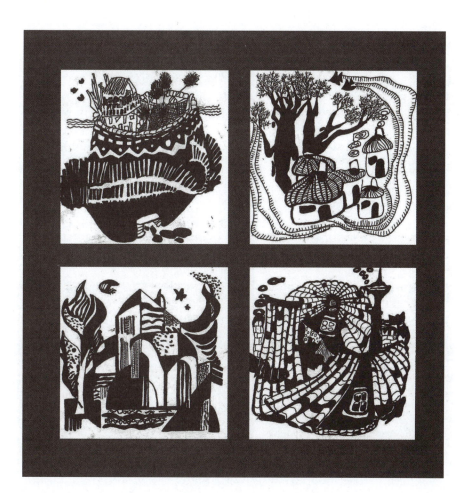

第5章 优秀装饰图案作品欣赏

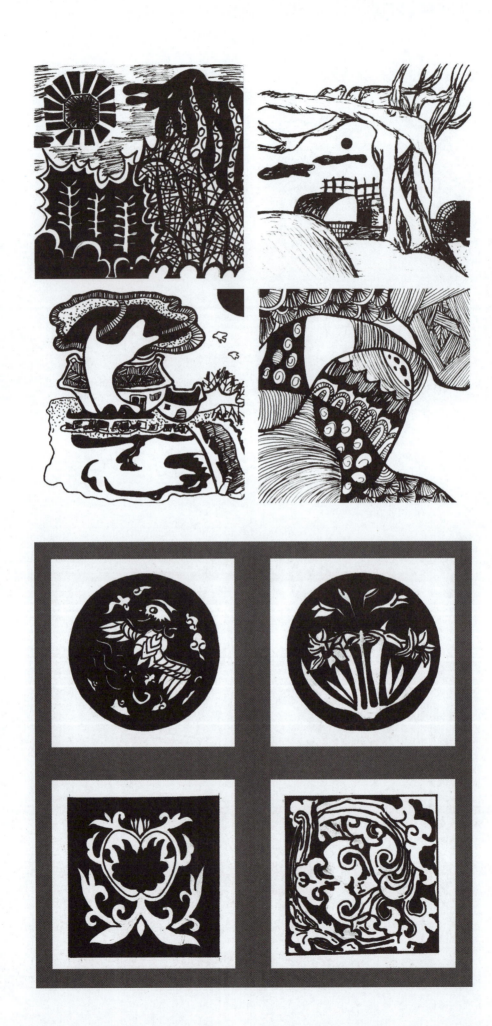

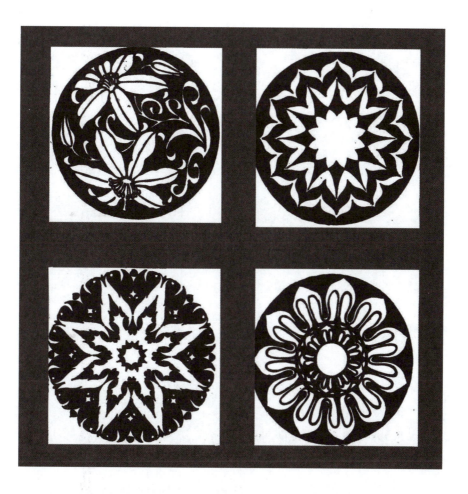
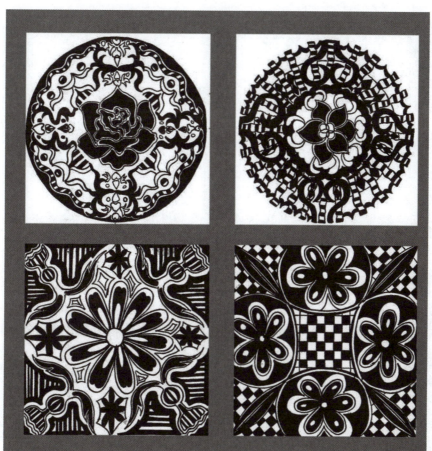

第5章 优秀装饰图案作品欣赏

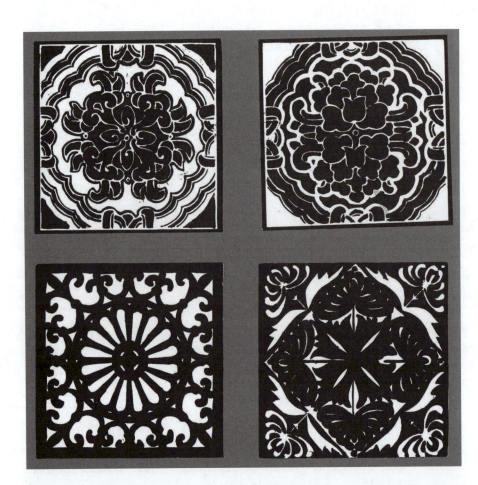
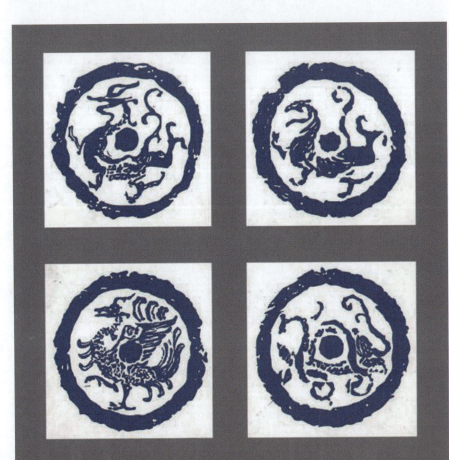

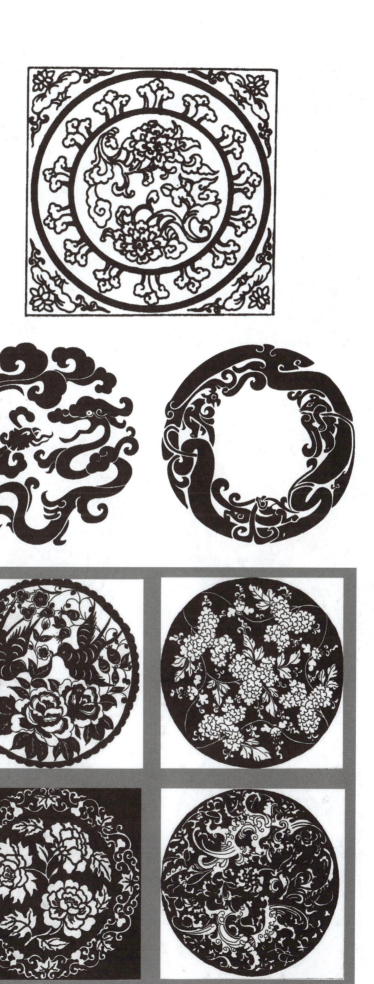

第 5 章 优秀装饰图案作品欣赏

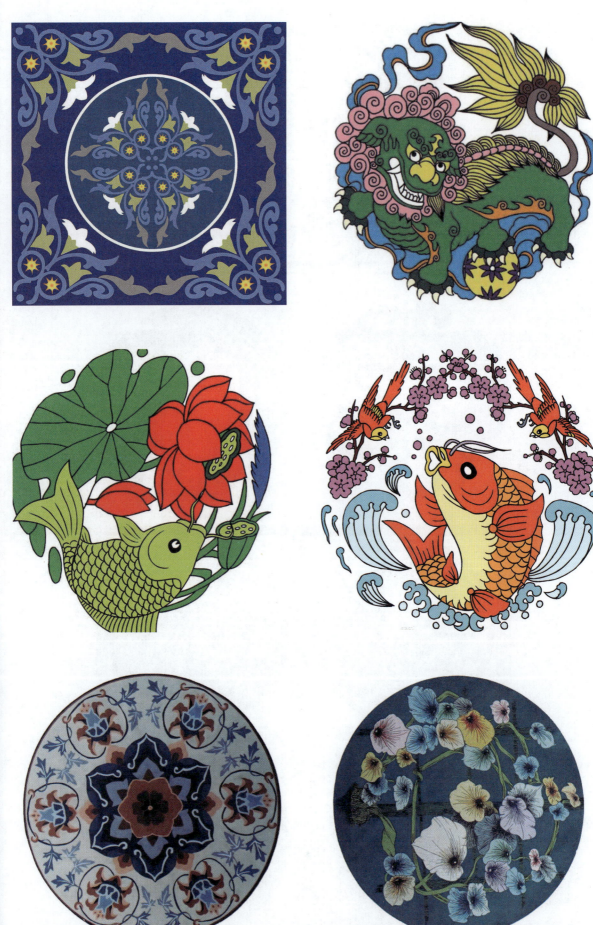

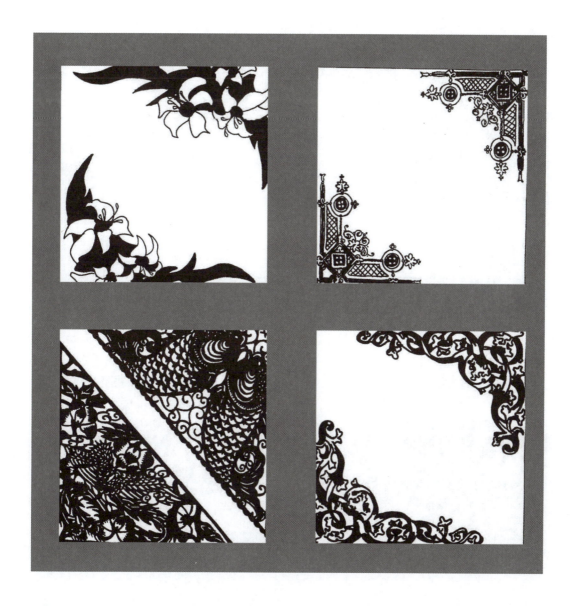

第5章 优秀装饰图案作品欣赏

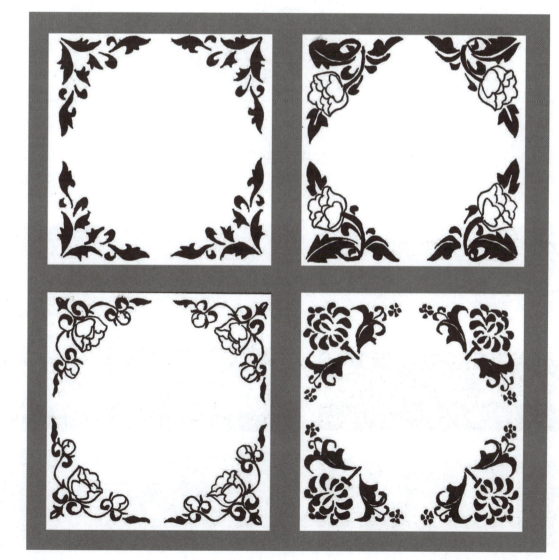

第5章 优秀装饰图案作品欣赏

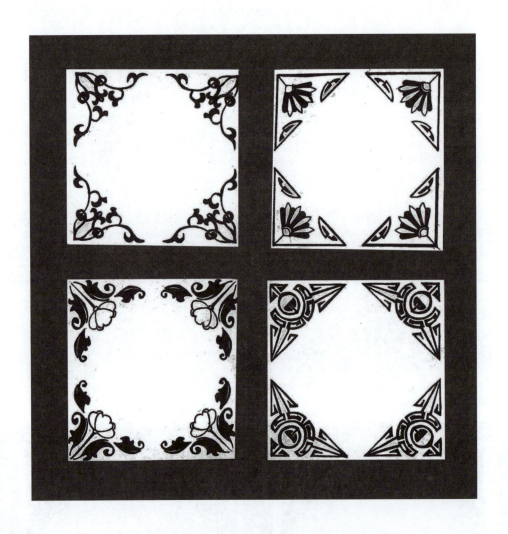

5.3　二方连续纹样、四方连续纹样欣赏

二方连续纹样、四方连续纹样欣赏作品如下。

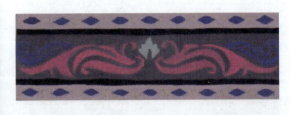
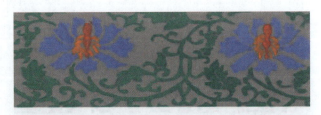
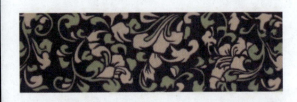

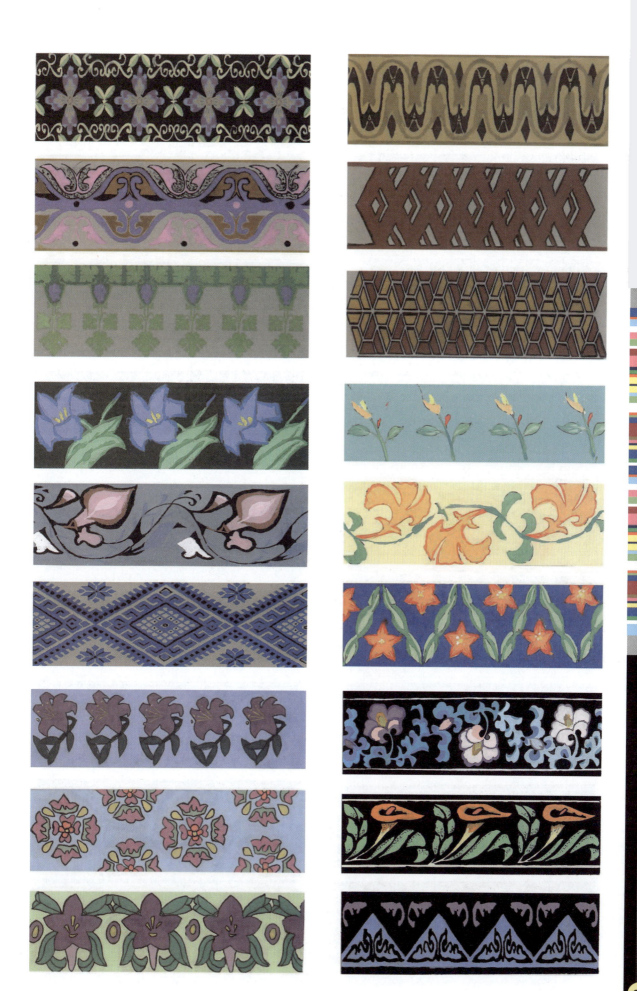

第5章 优秀装饰图案作品欣赏

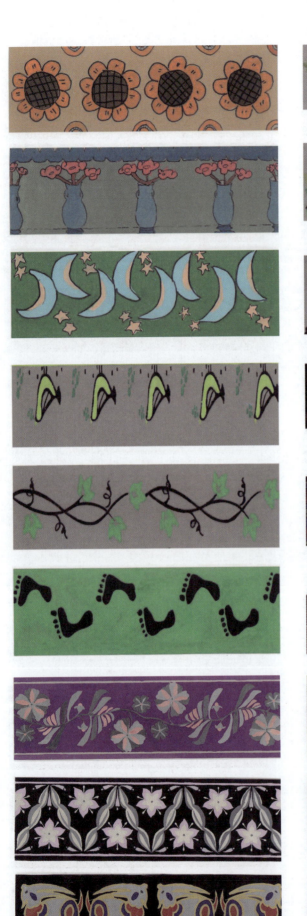
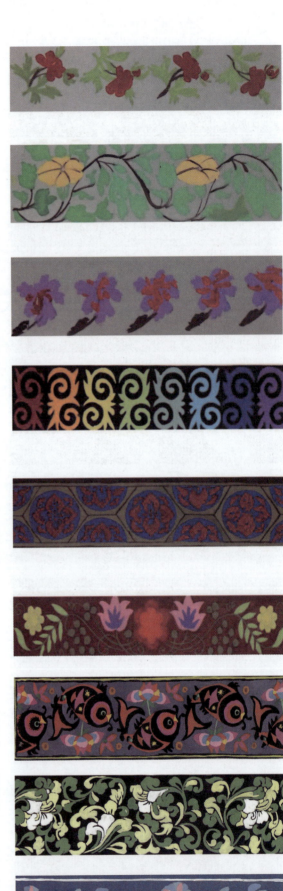

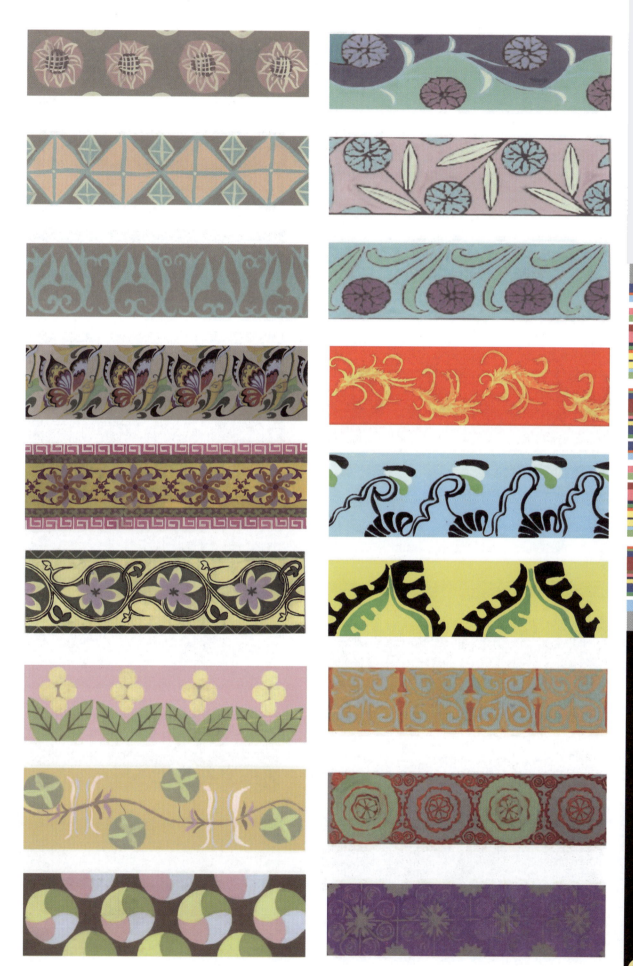

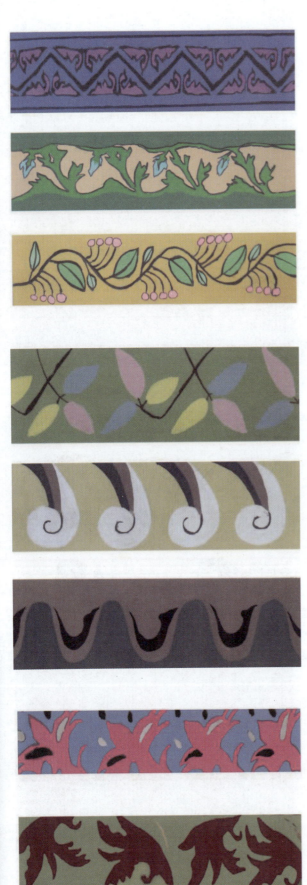
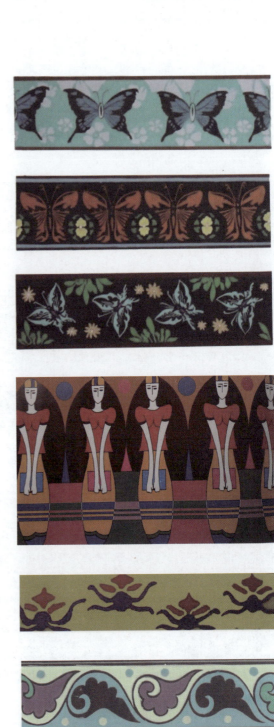
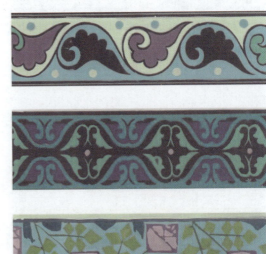

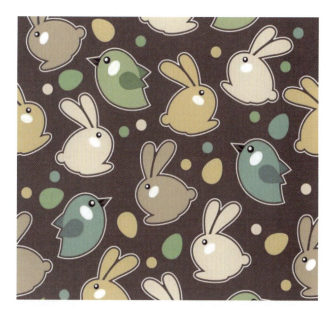
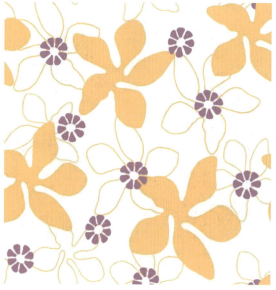
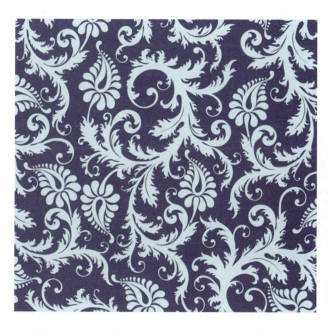
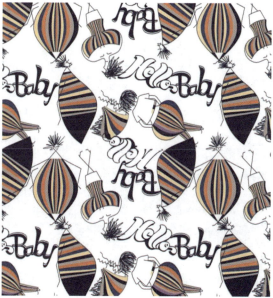
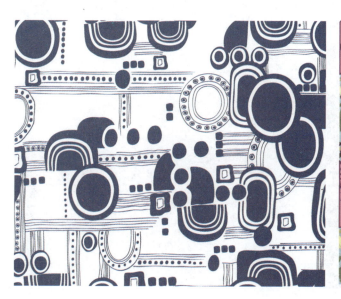
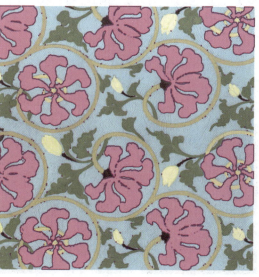

第 5 章 优秀装饰图案作品欣赏

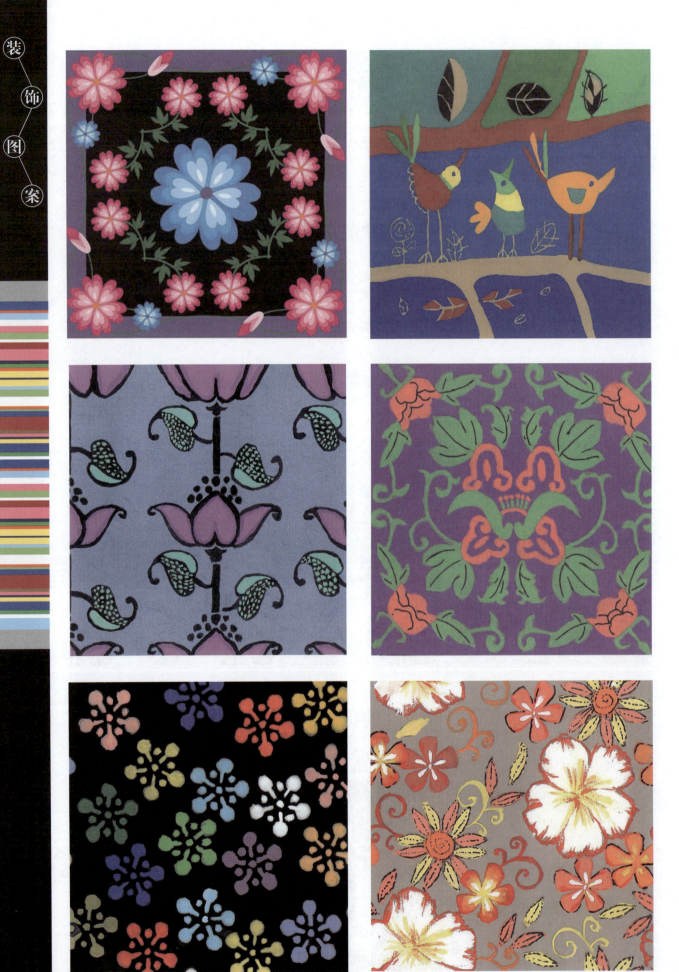

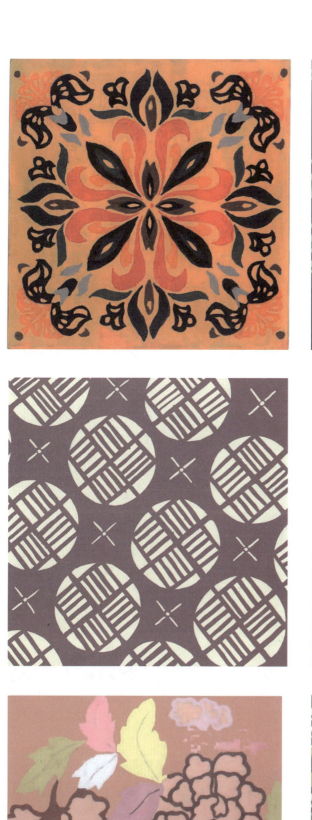
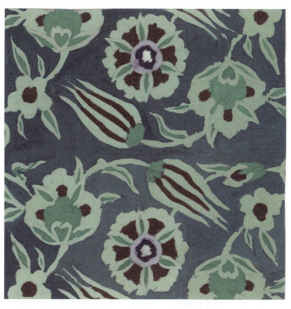
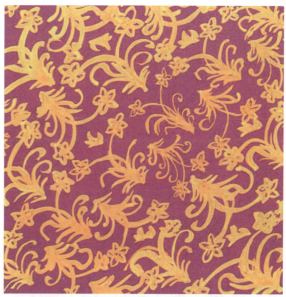
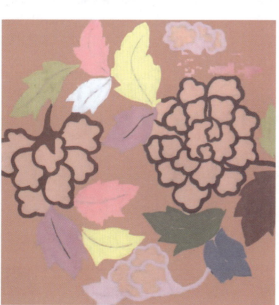
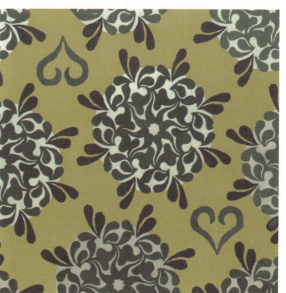

第5章 优秀装饰图案作品欣赏

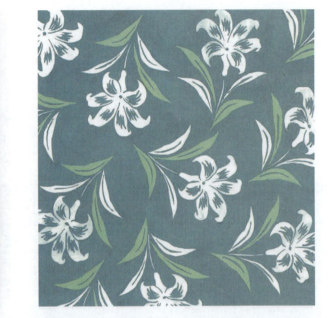
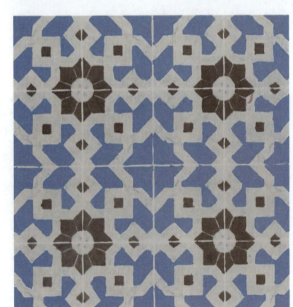
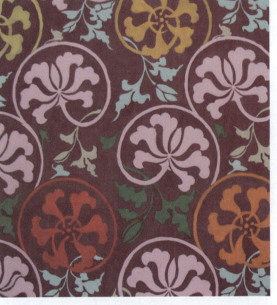
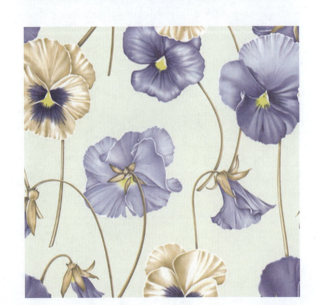
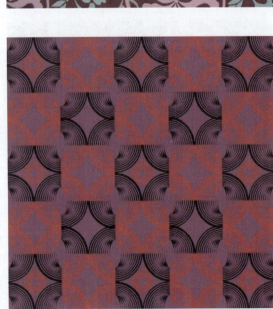

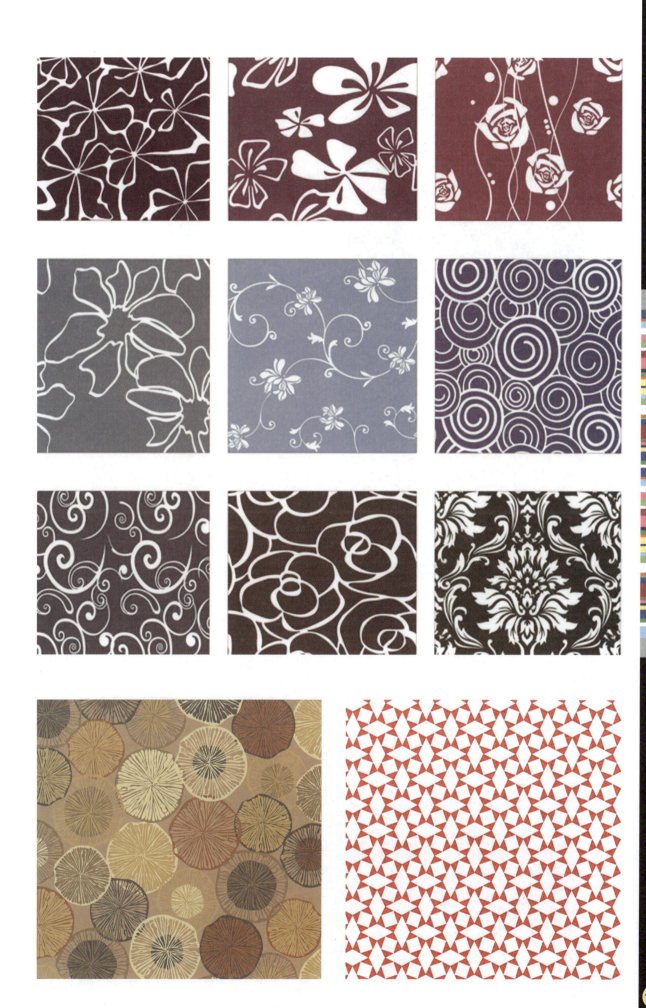

5.4 多级纹样欣赏

多级纹样欣赏作品如下。

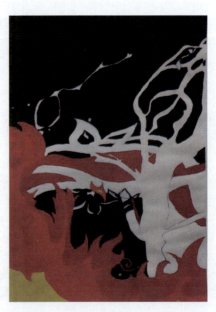

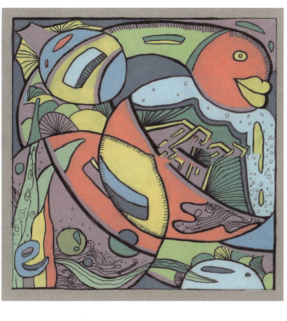
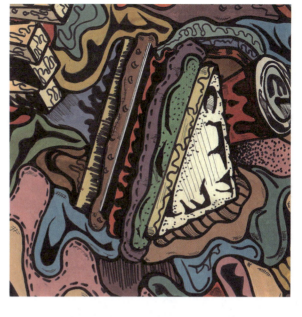
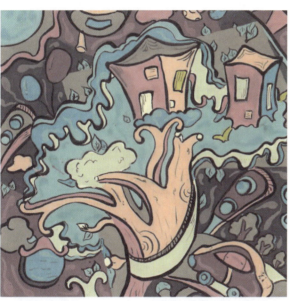
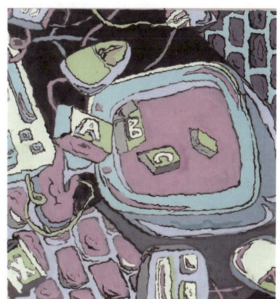
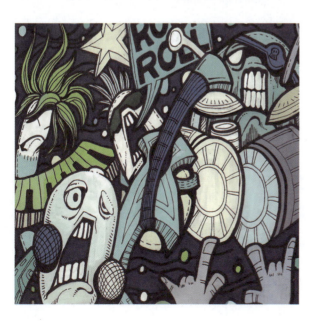
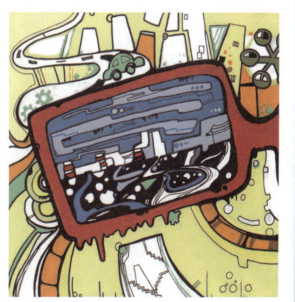

装饰图案

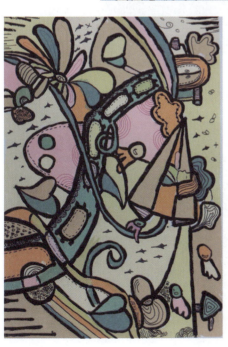
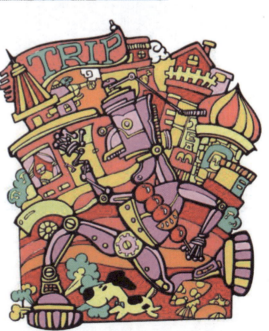

第5章 优秀装饰图案作品欣赏

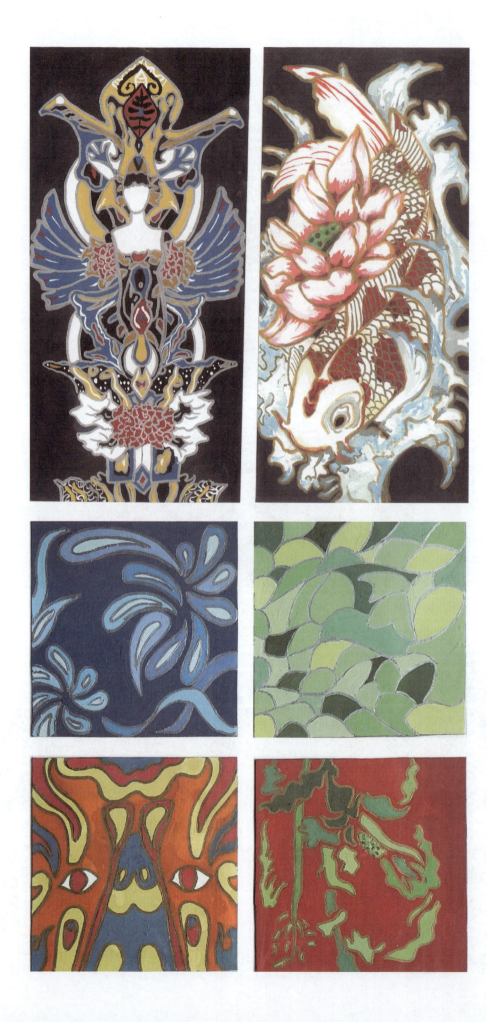

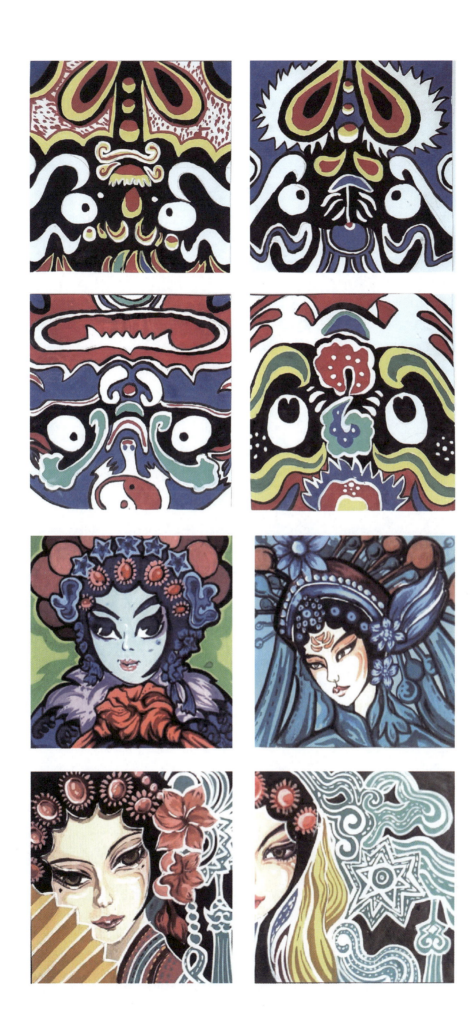

第5章 优秀装饰图案作品欣赏

参 考 文 献

[1] 牟娃莉. 图案设计基础[M]. 北京：中国建材工业出版社，2013.
[2] 吴青林. 图案设计基础[M]. 沈阳：辽宁美术出版社，2011.
[3] 郭磊. 装饰图案[M]. 长春：吉林美术出版社，2008.
[4] 孟滨，王娜. 装饰图案设计[M]. 哈尔滨：哈尔滨工业大学出版社，2013.
[5] 李爱红. 图案造型基础[M]. 北京：印刷工业出版社，2007.
[6] 徐泳菊. 鱼纹装饰[M]. 北京：人民美术出版社，2003.
[7] 郑军. 花卉图案设计教与学[M]. 沈阳：辽宁美术出版社，2001.
[8] 郑军. 风景图案设计教与学[M]. 沈阳：辽宁美术出版社，2003.
[9] 郑军. 人物图案设计教与学[M]. 沈阳：辽宁美术出版社，2003.
[10] 廖军. 装饰图案基础[M]. 北京：高等教育出版社，2007.
[11] 李绍渊. 图案设计基础教程[M]. 南宁：广西美术出版社，2008.